HOZUKI NO REITETSU FINAL ANSWER

徹底探索勾畫角色的「原梗」，一窺殘酷地獄的新面貌！

U0053627

鬼灯的冷徹

最終研究

素敵な地獄研究會◎著
鍾明秀◎譯

大風文化

「來，請進！用亡者的感受

「體驗
地獄！」

By 鬼灯（第10集第75話）

地獄的素、顏

致各位終將前往地獄的亡者預備軍們……

目前大受歡迎的《鬼灯的冷徹》漫畫，於2011年開始連載，曾獲「2012全國書店店員票選最推薦漫畫」的第一名。於2014年開播第一季動畫後，攻陷的粉絲數更另其他動畫作品難以望其項背，在第一季動畫播放期間，就已經有許多粉絲要求繼續製作第二季動畫了。

正如以短篇形式發表時的標題《有錢能使鬼這樣那樣》所示，這部漫畫的風格是以喜劇方式呈現地獄的日常生活。而其中最迷人的部分，就是擔任閻魔大王第一輔佐官的鬼神——鬼灯那抖S的作風了。他是個極為優秀的官吏，對任何人都不假辭色，能毫不留情說出「欺負地獄裡最粗壯最不屈不撓的你，並擔任地獄的幕後黑手，才是最愉快的啊。」（第2集〈有錢能使鬼這樣那樣Sata.3）這種話的冷淡性格，深深擄獲了讀者們的心。然而與他辛辣的行事作風

完全相反的，則是他相當喜歡各種動物，而且還是個吉卜力迷，簡言之就是加入了「反差萌」的要素，使他的人氣又更上一層樓。

此外，本篇故事的主舞台雖是日本的地獄，不過登場的亡者與獄卒角色卻豐富多元，除了著名的妖怪或幽靈，還有神話以及童話中的英雄、歷史人物、UMA（未確認的謎樣生物）及恐龍等等，令人興味盎然的角色們接連登場，實在是不容錯過。《桃太郎》的伙伴們以及《喀嘰喀嘰山》的兔子成了獄卒、源義經成為烏天狗警察，這些過去的英雄們被賦予了新生命（雖然在書裡已經是亡者），描繪了他們往後的日常生活橋段，肯定更讓眾多讀者忍不住會心一笑。

本書針對《鬼灯的冷徹》中登場的各種角色，徹底探討了他們的「原梗」，也就是原由及題材來源，試著更進一步深掘出登場人物們的魅力。雖然《鬼灯的冷徹》故事內容，本身就會以滑稽搞笑的手法點出角色的來源典故，但我們還是以在漫畫本篇中沒有補充完整的情報為中心，再加上今後可能會登場的角色探討，整理出了「各式各樣『原梗』的深入探討」。

那麼，為了充分享受《鬼灯的冷徹》世界，若各位能將本書當成「地獄巡禮導覽手冊」來看，那將會是我們的榮幸。當然，死後墮入地獄時，或許也可以做為參考……

請務必留意身處現世當中的行為。

獄巡禮

《鬼灯的冷徹》的主舞台八大地獄是個什麼樣的地方呢？讓我們跟著活躍於幕末至明治初期的浮世繪畫師河鍋曉齋所畫的地獄圖，探訪美妙的鬼灯世界吧！

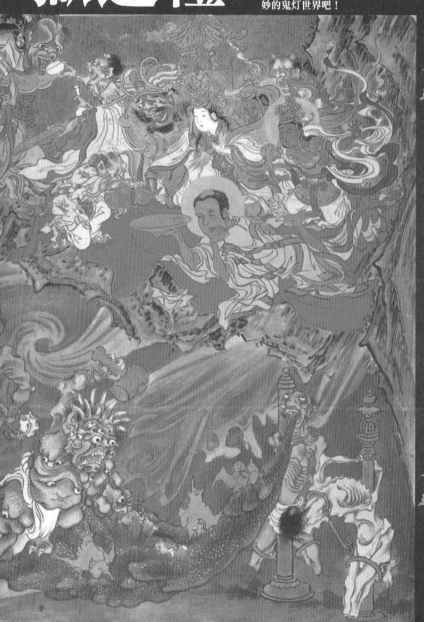

《地獄極樂巡禮圖》是什麼？

在日本橋開小物品店的勝田五兵衛，他十四歲的女兒田鶴死去後，為了追思供養女兒，他委託曉齋繪製了風琴式折頁的地獄圖。從〈臨終時的迎接〉到〈冥界〉的過程，經過〈三途之川〉、〈賽河原〉等處，讓人一覽地獄風光。

.008

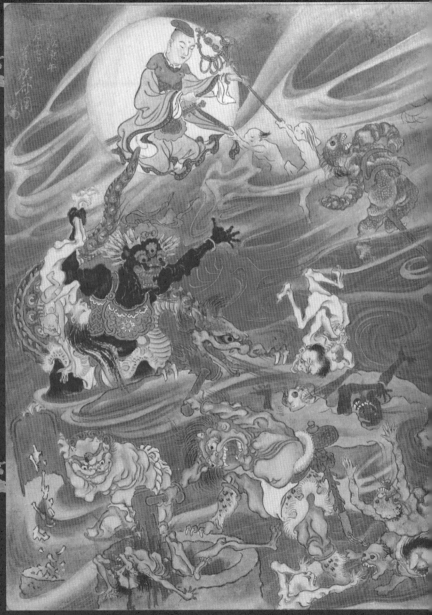

地獄觀光

此圖右上方為跟著閻魔大王一起遊覽地獄的田鶴。亡者們遭受各種刑罰的畫面栩栩如生。右頁左下方畫的是在阿鼻地獄裡的「有64隻眼睛的鬼」。

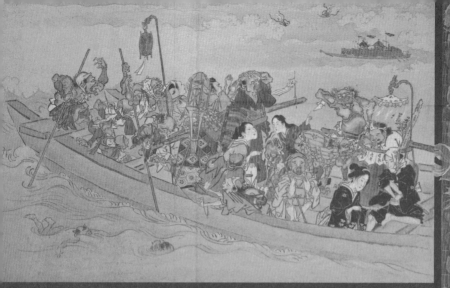

三途之川的渡船
三途之川是此岸（現世）與彼岸（那個世界）交界的河川。若亡者付不出六文錢的渡船費，就會被奪衣婆脫去身上的衣服。

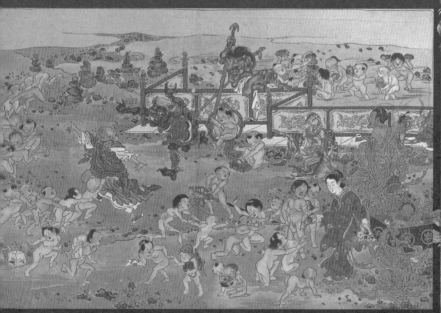

賽河原的稚子們
比父母先走一步的夭折孩子們，被懲以不孝之罪的受苦地。民間相信他們最終會被地藏王菩薩渡化拯救，但原本與佛教無關。

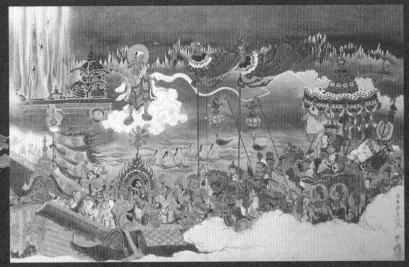

巡視地獄

一行人像是大官出巡似的來到地獄。說不定《鬼灯的冷徹》故事本篇，也是參考這個《地獄極樂巡禮圖》來描繪故事的？

地獄風光

墮入地獄的亡者們遭受悲慘的刑罰而痛苦掙扎。畫中他們自鐵山上摔落，看來可能是黑繩地獄或眾合地獄。

見識閻羅王的審判

田鶴見識一對男女接受審判的情況。設置在法庭上的淨玻璃鏡照出現世的真實情況，將所有善行惡行一覽無遺。

告別閻魔大王

受到閻魔大王親自送行的上賓待遇。如果是在漫畫本篇故事中登場，說不定連鬼灯、茄子、唐瓜等豪華陣容都會出現。

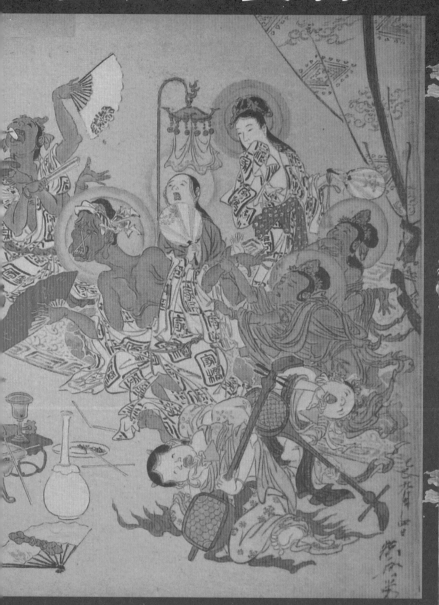

即將被鬼灯修理的閻魔大王？

地獄的風情也

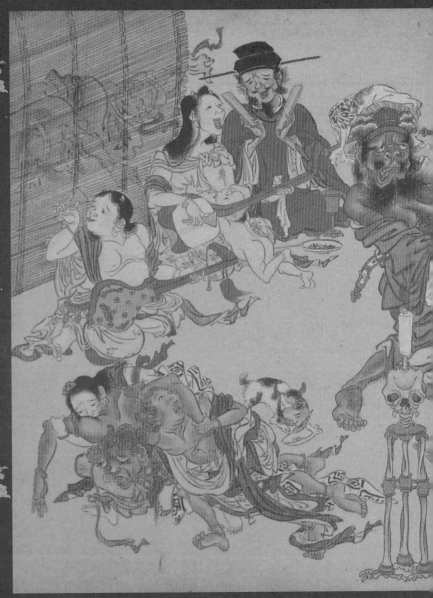

大宴會
喝得爛醉瘋狂跳舞的閻魔大王。如此看起來很可能會出現在本篇故事裡的愉快模樣，讓人很難想像這是地獄。想到古代人也會做這種惡搞般的想像，就令人湧起一股親近感。

本書以講談社發行、江口夏実著之《鬼灯的冷徹》漫畫單行本第1～13集、《鬼灯的冷徹地獄入門手冊－漫畫&動畫公式導讀》（台灣繁體中文版由東立出版社出版）為參考資料所構成。本書中（　）內的第○集第○話，指的是引用自漫畫的該集該話。此外，尚在日本週刊Morning連載中，還沒出版成漫畫單行本的內容，在（　）內僅會載明第○話。有關本書中的探討，皆源自2014年4月17日為止發行的《週刊Morning No.18》之前所明載的事實（該集連載內容為第141話）。直到本書發售之時，很可能會發現新的事證來推翻已考察的事項，敬請各位讀者見諒。

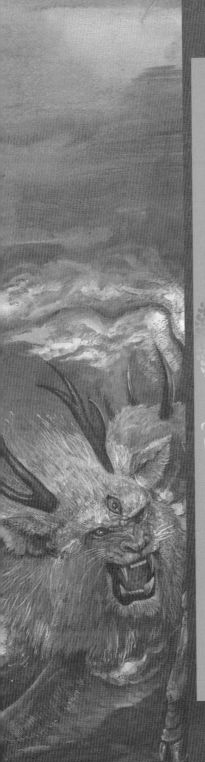

第1獄

鬼灯與白澤

鬼灯與白澤合夥創立的動物園即將開張!?

狼牙棒、活人獻祭、木靈、金魚草、桃源鄉、道教、漢方醫學

鬼灯

引導死者的亡魂，體內具有毒性

鬼灯＝引導＝毒＝蛇之眼!?
與性格相符的命名

鬼灯，是故事本篇中的主角。關於「鬼灯」，在第1集第4話中白澤是這麼説的：「名叫『酸漿』或『鬼灯』，英文稱作Chinese lantern，鬼在中國話中指的就是幽靈，意思就是『亡者所提的紅色燈籠』。」

「是一種草藥，可用來止咳利尿，但也具有毒性，微毒就是了。」

鬼灯＝紅色燈籠這層認知，在現代日本也感受得到。盂蘭盆節期間，就有不少家庭會在精靈棚（盂蘭盆節的供奉壇。壇上鋪著草席，放置牌位、香爐、燭台、花瓶以及花、供品等。）裝飾鬼灯，這是希望藉由鬼灯的燈

初登場
第1集第1話
在本篇中擔任的角色
在故事本篇中，是主角的名字。在意指男孩子的「丁」這個字旁加上「鬼火」，就成了「鬼灯」。是閻魔大王取的名字。

016

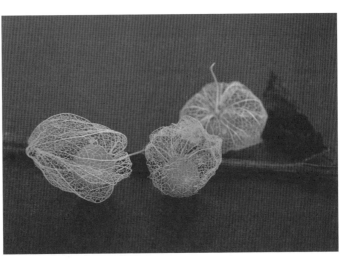

鬼灯的果實。其紅色的外觀與形狀，經常使人聯想到燈籠。每年7月9、10日，會在東京淺草的淺草寺舉辦鬼灯市。對日本人來說是相當熟悉、人氣很高的花草。

火，引導死者前來。

既負責引導死者，本身是藥也是毒，實在是個太適合鬼灯的名字了。

另一方面，這也是白澤所述，鬼灯的古語是「赤酸漿」。

在《日本書紀》中，曾以「他那雙眼紅如赤酸漿」來描述八岐大蛇，意思就是「他的眼睛就像鬼灯般赤紅」。「Kagachi（古語酸漿的日文發音）」是日文中「蛇」的古語，或許古代人會有鬼灯＝蛇的印象也說不定。本篇故事中鬼灯的性格也很像蛇，實在是人如其名。

狼牙棒

鬼灯愛用的狼牙棒是為了擊殺而製!?

初登場
第1集第1話

在本篇中擔任的角色
是鬼灯愛用的武器，隨時隨地都會登場。會挑主人，沉重得連其他獄卒或桃太郎都舉不起來。

能砸壞不易砍斷的鎧甲之打擊武器

鬼灯最強大的武器就是「鐵棍」。正如民間故事所形容的那樣，大家都知道自古以來那就是鬼的武器。地獄圖畫中，也不乏描繪有揮舞著鐵棍的鬼（獄卒）。

其實這根鐵棍，原本是武士使用的武器。正式名稱是「狼牙棒」。提到武士，就會想到他們拿著刀或長槍去砍、刺對手的形象，但騎在馬上是很難這麼做的。因為日本的鎧甲是重型裝備，沒那麼簡單被砍壞。於是便衍生出打擊系的武器，也就是狼牙棒。據說誕生於日本南北朝時代（西元1331-1392年）。

鬼與妖怪全都有著「怪力」，因此拿著一擊就能把人打扁的鐵

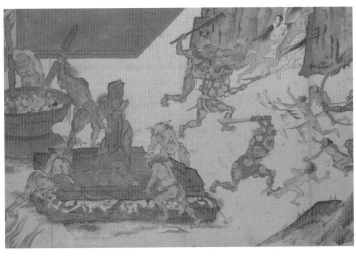

畫中是拿著鐵棍追逐罪人的獄卒。根據責罰內容不同，也會拿刀、槌、釘等各式各樣的東西。〈春日權現驗記繪〉（日本國立國會圖書館藏）

棍當武器，也就不難理解了。大約16世紀左右就已經有這樣的認知。

那麼說到本篇中鬼灯所拿的鐵棍，有如下的描述：「在印度和中國有一種名為『地獄』的單位，這根鐵棍是以歷史悠久的拷問器具凝縮製成的，據說無論怎麼使用，上面的刺永遠不會磨損。」、「這根鐵棍還會自己選擇主人。」（第12集第97話）與其說是鐵棍，更像是把妖刀（棍），面對才十五歲就S氣場全開的鬼灯，歷史悠久的拷問器具所製成的鐵棍，肯定會與他產生共鳴的。

活人獻祭

為了平息神明怒氣或自然災害的活祭品

在世界各地進行的
活人獻祭、人柱等儀式

儘管實際上只是簡單帶過，但在第5集第37話中，畢竟揭露了衝擊性的事實。那就是「鬼灯以前曾是人類」以及「被當成活祭品獻給神明而死」。尚且年幼的人類鬼灯，是個迷了路而來到村落的孤兒，被村民喚做「丁」，意指「佣人」。也就是說，他其實是沒有名字的。村民因為久旱不雨感到困頓，便將「丁」當成活祭品來祈雨。

現代以人權觀點加以禁止的「活人獻祭」，古代卻在世界各地經常性地上演。尤其在自然崇拜盛行的地區，為了平息人類智慧所不及的自然災害，便會賭上最貴重的人命，作為奉獻祈禱。收

初登場
第5集第37話

在本篇中擔任的角色
在提到鬼灯身世時登場。幼年時期的鬼灯，被想遏止乾旱的村民當成活祭品。後來就變成了鬼。

錄在《古事記》與《日本書紀》的〈八岐大蛇退治傳說〉中，也暗示著因為斐伊川一再氾濫，因此有著獻祭女孩以平息氾濫的習俗。

在日本，為了平息自然災害，或是當要建造巨大且重要的建築物時，則有「人柱」這種打活人樁的風俗。這也包含在活人獻祭的範圍內。

這種被選為活祭品或人柱的人，有以下幾種形式：

第一種是獻上年輕處女的形式；第二種是旅人或外來者等，也就是將外人獻祭的形式；第三種是獻上兒童的形式。第一種形式，其意義恐怕是為了讓她們跟神明結婚，藉以安撫神明。

而第二、第三種情況，就真的是被當成獻祭給神的供品了。尤其是為了安撫邪神或夜叉（或鬼怪等等，有加害人類之虞的種類），大多會將兒童當成獻祭品。這麼說來，「丁」所要獻祭的神，可能是屬邪神一類的也說不定。

鬼火

從人類或動物屍體浮出的詭異火焰

進入鬼灯體內的鬼火，有可能是某人的魂魄嗎？

跟前一節提到的「活人獻祭」一樣，在第5集第37話裡也說明了鬼灯的形成（？）。成為活祭品的丁帶著對村民的恨意夭折，此時「**在當時四處飄盪的鬼火**」進入他的身體，丁於是變成了鬼。

若是在妖怪學的分類中，「鬼火」是飄浮在空中的詭異之火，也被稱作「火球」。在墳墓周遭漂浮的詭異火焰，或是幽靈出現時身旁漂浮的火，也都是「鬼火」。在日本則有「遊火」、「風玉」、「早百合火」等許多浮游的火焰妖怪出現。

從前關於「鬼火」的真面目則是眾說紛紜。在民俗學的傳承

初登場
第5集第37話
在本篇中擔任的角色
地獄與現世尚未分化的遠古時代，會在現世到處飄盪。它們被鬼灯的恨意吸引，進入他的體內。

中，可視為人類或動物的屍體所產生的靈或魂魄，甚至是活人的怨念。

此外，從紀元前開始，在古代中國也有一說是從屍體釋放出的燐會發光，看起來就像鬼火。

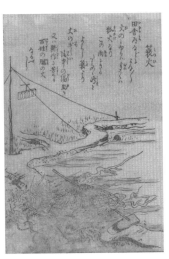

「蓑火」是日本美濃地區（譯註：今岐阜縣南部一帶）的民間傳說。指的是在人所穿的蓑衣上發光的怪火。也有人說是琵琶湖中的溺死者的怨念。《畫圖百鬼夜行》（日本國立國會圖書館藏）

其他還有各種不同說法，說那不是燐而是沼氣（甲烷）在燃燒，或說是燐化物在燃燒等等。只是這些都不足以佐證它們為何可以神奇地到處飄蕩。

根據白澤的說法，在神代時期，「那個世界與這個世界並沒有劃分得太清楚，可是個自由的時代呢。」（第6集第44話）因此身為死者魂魄的鬼火會闖到那個世界去也不奇怪。這麼一來，鬼灯體內就是進入了某個其他人（或動物）的魂魄、靈體。那麼，會不會影響鬼灯的自我意識呢？

木靈

原本是山神信仰的一部分卻逐漸妖怪化

初登場
第4集第29話

在本篇中擔任的角色
棲息在通往那個世界入口的山上，是樹木的妖精。外表看起來像小孩，年歲卻非常大了。受花粉症所苦。

從高山或樹木的信仰中所生的精靈，在後世則演變成妖怪

在《鬼灯的冷徹》登場人物中，最長壽的恐怕就是「木靈」。

畢竟他是棲息在樹木上的精靈，於這個世界自有樹木以來就存在了。在第8集的過場中，江口老師自己也寫到「木靈比白澤更為年長」。對鬼灯而言，他變成鬼的時候，木靈也是教他如何前往地獄的恩人。那麼，剛才提到的木靈＝樹木的精靈，原本與山神信仰相通，是由「深山或高山都有神明居住」此一思想而來。由此可推測《古事記》中的樹神・**久久能智神**是木靈的原型，或許

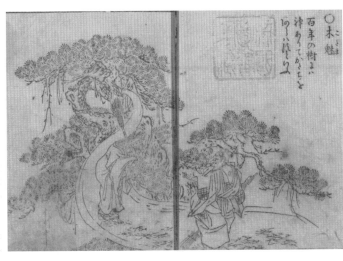

木靈在耳熟能詳的《畫圖百鬼夜行》中，是以「木魅」之名登場。樹齡一旦超過百年便會有精靈棲息。與漫畫本篇不同，這裡畫的是老人的模樣。《畫圖百鬼夜行》（日本國立國會圖書館藏）

在《古事記》成立之前，就已經存在這種對山或樹木的信仰了。

根據地方的差異，有些地方在砍倒樹木時，還有要向木靈祝禱的習俗。因為若未經許就砍下有木靈棲息的樹木，樹幹就會流出鮮血，或是工作人員遭到作祟。

隨著時代變遷，木靈被歸為與妖怪同類，會引發一些怪異現象，例如讓無禮闖入森林的人發狂等。

不過，看了《鬼灯的冷徹》的讀者，或許會認為對其施以處罰的並非木靈，而是對無禮感到憤怒的石長姬吧。

金魚草

經由鬼灯改良品種而誕生的謎樣生物——金魚草

初登場
第1集第3話

在本篇中擔任的角色
鬼灯所栽培的植物兼動物。地獄裡也有不少愛好者，每年還會舉辦選拔賽。鬼灯是特別審查員。

江戶時代流行飼養金魚，而當時就是品種改良的開端？

雖然鬼灯有點兒拷問中毒（沉迷工作），但興趣也比別人還多。其中最為花費心思的就是栽培「金魚草」了。

這種金魚草不同於地上世界與其同名的草本植物，其特徵是

會直接生長出金魚來。只要澆水就會生氣勃勃地搖動，還會發出難以形容的毛骨悚然慘叫聲。

關於作為參考的金魚，在第6集江口老師也說明是「以荷蘭獅子頭[1]的擺飾品當參考」，但也說了「尾巴較短，也沒有背鰭，因此種類應該屬於蘭壽[2]」。

1 金魚品種名稱。
2 金魚品種名稱。

026

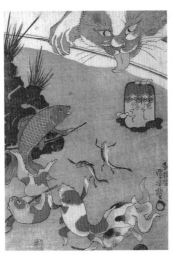
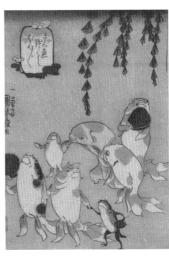

或許是因為其鮮豔的配色與美觀的構圖，金魚題材的繪畫也盛極一時。江戶時代的浮世繪師歌川國芳也創作了一系列金魚的作品。〈金魚全覽〉歌川國芳

事實上飼養金魚的歷史很長，最早可以追溯到中國的南北朝時代（西元五世紀前後）。因為很耗費金錢，所以一般認為是皇帝、貴族或部分富裕商人獨有的嗜好。

日本則是在江戶時代極為盛行，鬼灯開始熱衷於品種改良，説不定也是自當時開始的。

話又説回來，為什麼鬼灯會開始進行金魚草的品種改良？而地獄又為何流行栽種金魚草呢？這些都還是個謎。説不定答案意外的只是──鬼灯其實相當喜歡會搖曳的紅色物體吧。

白澤

通曉一切森羅萬象，中國妖怪之首

初登場
第1集第4話

在本篇中擔任的角色
在桃源鄉經營漢方藥局。
外表跟鬼灯很相像，彼此
卻水火不容。對女性來者
不拒，愛喝酒。

白色長毛、一對角、九隻眼睛，白澤的外貌是日本決定的？

「白澤」是鬼灯的宿敵，彼此動不動就意氣用事、爭吵不休。他是通曉森羅萬象的中國神獸，漢方學的權威，在位於天界的桃源鄉經營「兔漢方極樂滿月」藥局。雖然學識豐富，卻幾近病

態地喜好女色且善於甜言蜜語。跟鬼灯之間形同水火，每回見面就會陷入口舌之爭。對於這兩位只要接觸彼此就吵架的人，桃太郎的評語是：「**就像差一歲的兄弟似的～**」（第4集第28話）

白澤是中國神獸，根據中國的古代神話記載——有一獸棲息於東望山（湖西省[3]）的湖澤，

3
湖西是山東的舊名，現實世界的東望山鄉實則位於河北省。

028

會說人話，是通曉萬物之獸，當時為政者若德高望重就會出現[4]——因此白澤也被稱作「瑞獸」，下一段將會進一步敘述。

在漫畫本篇中也提過，白澤擁有「中國妖怪之首」的地位。

[4] 此段應源自：東望山有獸，名曰白澤，能言語，王者有德，明朝幽遠則至。

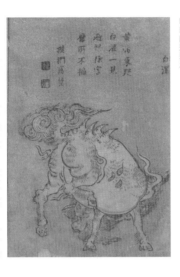

額頭的眼睛，加上身體左右的六隻眼睛，合計共九隻眼，象徵他知曉萬物一切。這是鳥山石燕所畫的〈白澤圖〉，也奠定往後白澤的形象。《今昔百鬼拾遺》（日本國立國會圖書館藏）

但就戰鬥能力來說，並沒有比中國四凶獸[5]還高。不過他知悉所有妖怪的擊退方法。或許就是這些知識，讓其餘的妖怪對他生畏。

現在大家認識的白澤[6]都是白色長毛、有角，以及九隻眼睛（額頭上一隻、身上六隻）本篇故事中的白澤也說過，這個外表出自江戶時代的妖怪畫家鳥山石燕所畫的《今昔百鬼拾遺》。更早之前的外貌則像獅子，沒有長角身上也沒有眼睛。從妖怪畫家的創作魂中，誕生了今日白澤的模樣。

[5] 意指：渾沌、饕餮、檮杌、窮奇。

[6] 中國古代漢族神話傳說中的白澤，是昆崙山上著名的神獸。

瑞獸

會開口祝福德高望重的為政者及智者的聖獸們

地位立於所有動物頂端的生物又稱為瑞獸

形容白澤的詞彙有很多，例如神獸、瑞獸、靈獸。在本篇故事裡，白澤曾對稱他為偶蹄類的鬼灯大吼道：**「別把神獸分門別類！」**（第 2 集第 9 話）看來他也有神獸的自覺。

說實話，這三種稱呼幾乎沒有什麼不同。硬要說的話，神獸可以表示像白澤這樣接近神的存在，或是表示神所騎乘的動物。

在古代中國，現世的動物被分為三百六十種不同的種類，身上有鱗的稱為鱗蟲、有羽毛的稱為羽蟲、披著毛皮的稱為毛蟲、有堅硬外殼或甲殼的就稱為甲蟲。這裡的「**蟲**」指的並非昆蟲類，而是「**生物**」的意思。

初登場
第 1 集第 4 話

在本篇中擔任的角色
截至目前為止已確認有白澤、鳳凰、麒麟的存在。鳳凰、麒麟對於性好女色的白澤似乎感到非常棘手。

而分別立於這四種分類頂點的生物就稱為「瑞獸」。聰明的各位應該聯想到了吧。立於頂點的四種動物，也就是龍、鳳凰、白虎、玄武四大聖獸。又稱四神或四聖。

因為他們也都擁有靈力，因此也稱為「靈獸」。此外同樣的，只要當時為政者擁有極高德行，或是太平盛世時，他們就會出現。例如當德高望重的君王要延續太平治世時，或是擁有優越智慧之人誕生之時，就會出現五彩之鳥，也就是鳳凰。此外，當擁有治水才能的君主誕生時，玄武就會出現。因為象徵著**「優秀的人現世、誕生了，值得慶賀」**這

樣的吉兆，所以才稱他們為「瑞獸」。

而除了四大聖獸之外，還有其他瑞獸。具代表性的包括麒麟、鸞、以及白澤。麒麟是只有獨角的神獸，會在具有仁心的君王誕生之際出現。鸞會在平和之世延續之時出現，白澤跟鳳凰一樣，會出現在德高望重的為政者面前。據說古代的皇帝──黃帝實際接觸過白澤，有關他的事蹟容後探討。

桃源鄉

與世隔絕，人民安穩度日的聖地

初登場
第 1 集第 4 話

在本篇中擔任的角色
白澤經營「兔漢方極樂滿月」的所在地。四季如春，處處仙桃結實纍纍。是屈指可數的觀光勝地。

久經戰亂身心疲憊的詩人
所歌詠的理想之境

白澤經營的漢方藥局「**兔漢方極樂滿月**」位於桃源鄉一隅。

《鬼灯的冷徹》裡設定的桃源鄉與日本的高天原、佛教淨土等處一樣，位於「**天國區**」。是被選為「**那個世界絕景百選**」的觀光名勝，地處日本與中國的交界處，附近還有流著清酒的養老瀑布。

這個桃源鄉的來源，是出自四世紀半至五世紀初的文學家陶淵明所作的文章〈**桃花源記**〉。內文敘述有一名漁夫偶然來到桃源鄉，受到當地居民的熱情款待。漁夫回到自己村子之後帶著官差，想要再度尋訪桃源鄉，卻無論如何都找不到了。

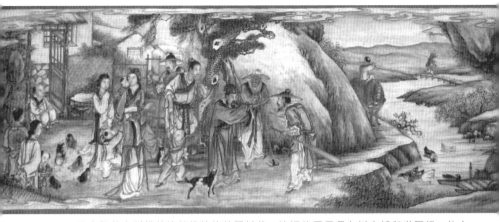

男人偶然來到桃花繽紛綻放的美麗村落,這裡的居民長久以來都與世隔絕。許久沒見過外人的村民們感到新鮮,便盛情款待男人。

桃源鄉裡綻放著繽紛的桃花,是人們或神仙都能悠然生活的地方。其創作背景應該是因為詩人們久經戰亂,為了逃避現實,只能寄情於詩詞文章中的美好世界。因此桃源鄉是個四季如春,沒有紛爭且和平的地方。

只是在《鬼灯的冷徹》中,視彼此為宿敵的那兩人,還是會經常上演爭吵不休的光景啊⋯⋯

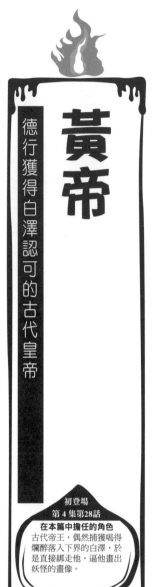

黃帝

德行獲得白澤認可的古代皇帝

初登場
第4集第28話

在本篇中擔任的角色

古代帝王，偶然捕獲喝得爛醉落入下界的白澤，於是直接綁走他，逼他畫出妖怪的畫像。

從白澤身上學到擊退妖怪、病魔、天災的方法

《鬼灯的冷徹》第4集第28話的內容，是白澤被黃帝抓住的來龍去脈，以及為了逃脫還供出了一萬一千五百二十種中國妖怪同伴的資訊。這個內容是江口老師獨創的觀點，不過白澤確實曾出現在黃帝面前。

首先我們來談談黃帝是何許人也。古代中華民族有所謂的「三皇五帝」，三皇分別是伏羲、神農、女媧（亦有各種說法），他們是文化以及人類的老祖先，是神明。五帝則是繼三皇之後治理中華的聖人。第一位就是黃帝，他討伐了蚩尤這個為禍人間的牛頭人身妖怪，獲得了人民的支持。

034

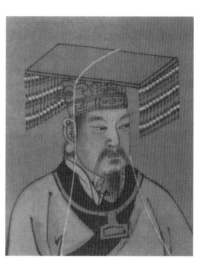

當這位黃帝東征時，就遇上了棲息在東望山上的白澤。或許是認同了黃帝的德行，白澤對他說了妖異鬼神之事，也傳授給他所有的應對方法。這就是黃帝記下的〈白澤圖〉。此外，這裡的「妖異鬼神」也包含了病魔與天災。〈白澤圖〉裡也記載了因應方法，實在非常方便。在中國六朝時代的志怪小說《搜神記》裡也曾記載，諸葛孔明的外甥諸葛恪就是參考了〈白澤圖〉才能治退妖怪。

從這些軼事來看，也可知為何白澤會被後世視為「消災除厄」的神獸。但以妖怪的角度看來，他肯定是桃太郎所說的**「最狠的叛徒」**（第 4 集第 28 話）。

按司馬遷的《史記》所述，黃帝討伐了作亂者，開啟道教先河，是擴大中華領土的明君。他也以中國醫學始祖聞名，不過是否真實存在這一點也有諸多質疑。

道教

追求不老不死的道教視白澤為守護神

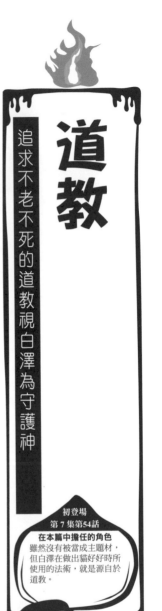

初登場
第7集第54話

在本篇中擔任的角色
雖然沒有被當成主題材，但白澤在做出貓好好時所使用的法術，就是源自於道教。

為了窮究真理的「道」
而推崇不老不死

關於白澤將他畫的貓好好實體化的技能，與桃太郎聊天的鬼灯直接說明了是道教的「**剪紙成兵術**」的一種。

道教是中國三大宗教之一，源自於漢民族的民間信仰，目標是達到不滅的真理，意即「道」。

成為神仙獲得長生是件好事，因為能修成正「道」的機會。

為此要追求成為神仙的修行以及長生不老的靈藥。在本篇第1集第4話中，白澤所做的金丹也是有名的長生不老藥。

此外，白澤所使用的「禹步」也是道教的儀式之一，仿效大禹（夏朝開國君王）的步伐。

據說道教的巫女們能夠藉由

036

施展禹步來發揮移動大岩石的力量，或許是透過練氣來提高身體能力與集中力，方能有此成效吧。

道教的「道」來自於陰陽思想，因此以「太極圖」來顯示。道教強調陰陽五行之說與易經，據說在日本獨立發展出來的，就是「陰陽道」。

那麼從哪裡可以看出白澤與道教有關呢？雖然鬼灯推測是白澤喝醉後跑到下界去，到處跟人說咒術、仙術等等，道教當中才會盛行咒術，可惜似乎並非如此。恐怕是因為白澤被稱為除魔的神獸才認為兩者相關吧。因為道教尊崇長生不死，所以能除退病魔的白澤就如同上天的恩賜。也可以說白澤是有如道教守護神般的存在。

漢方醫學

白澤與漢方醫學的形成有關嗎？

藥草學之祖是神農氏；
中國醫學之祖是黃帝。
那麼白澤呢？

《鬼灯的冷徹》將白澤設定為**漢方醫學**的權威。由於鬼灯也有在研究東洋醫學，所以兩人在桃源鄉見面的機會也不少。但是稍微了解中國神話的人，可能就

會覺得有些不對勁。事實上白澤的名字不曾出現在中國醫學的形成演進中。

第5集第34話裡也稍微提過，傳說中國藥草學之祖是**神農氏**。神農氏收集百草，親自嘗試它們是否有毒以及有何效果。因為神農氏的身體是透明的，所以毒性立刻一目了然。只是最後太

初登場
第1集第4話
在本篇中擔任的角色
白澤是漢方權威，鬼灯也有在研究東洋醫學，也熱衷於舉辦學會，彼此交換意見。

白澤也說過，漢方基本上就是「讓虛弱的身體強健起來」。其使用各種生藥，對全身上下進行調理。預防疾病的「治未病」也是漢方的概念。

多毒物留在體內，遂因此喪命。

另一方面，中國醫學（檢視全身進行治療的方法）之祖則是黃帝。現存最古老的醫療書籍《黃帝內經》十八卷及《黃帝外經》三十七卷，被認為是黃帝的著作，至今仍令人由衷敬佩。

這樣的歷史中，為何白澤會成為漢方醫師呢？應該是因為白澤**「通曉退治病魔或天災的方法」**此一特徵才導出的結果吧。未來如果神農氏或黃帝登場，說不定會跟白澤來場有趣的對話。

考察 「鬼灯&白澤」動物園

想要創立理想的動物園，就一定少不了白澤的協助！？

今後這兩人會如何呢！？

期場預登 跟白澤一決勝負

想成立充滿UMA與妖怪的動物園，因為這份野心，所以需要白澤協助收集中國的妖怪及動物。

要委託女性還是靠打賭比較好？

第5集第38話的鬼灯，不知是否算是出人意料之外地表露了他的野心。

「真希望……這個地獄，總有一天會成為充滿動物、UMA與妖怪的王國，而我能成為像彈塗魚先生般的人。」

原本鬼灯就有養金魚草（雖然那不知道算不算動物），對小白跟小判都算滿溫柔的（雖然曾一度完美地排出先後順序），到極樂滿月時一定會抱抱兔子員工（這時就不會毆打白澤），書裡到處可見鬼灯喜愛動物的描繪。他的守備範圍也相當廣泛，連UMA、妖怪、稀有動物都算。而且還包含卓帕卡布拉在內，因此這範圍似乎也不僅限於日本。

既然如此，是否必須藉助中國妖怪之首──白澤的協助呢？畢竟中國有太多稀有的妖怪了。像是金華貓，應該會讓鬼灯很想摸摸抱抱吧。可是也有像窮奇這種外表不太可愛而且非常危險的妖怪（窮奇是四凶獸之一），得非常小心對待才行。不只妖怪，如熊貓、東北虎等稀少珍貴的動物，只要能受到鬼灯的保護，肯定更加安全無虞吧。

然而最大的問題還是，要怎麼做白澤才會同意幫忙呢？既然鬼灯不可能低聲下氣開口要求，那就只好讓白澤自己願意做了。而白澤對女性毫無抵抗力，所以讓阿香姐或瑪姬、蜜姬去拜託的話，說不定二話不說就答應了。

另一種方法，就是以打賭的方式引白澤上鉤。儘管身為神獸卻討厭認輸（只對鬼灯如此？）的白澤，似乎會充滿幹勁主動地說出「我要收集更多厲害的動物！」這種話。

收集了全世界UMA、妖怪的鬼灯動物園，實在讓人很想看一看呢！

041

「超想抱抱看
無尾熊的。」

By 鬼灯（第1集第3話）

地藏菩薩、奪衣婆、十王、八大地獄、牛頭馬面、小鬼、小野篁……

閻魔大王與八大地獄

懲罰並加諸痛苦給亡者們！地獄其實相當「美妙」!?

閻魔大王

地獄中制裁亡者們的最高權力者

古印度的高貴之神是閻魔大王的前身!!

只要身為日本人，幾乎應該都聽過「閻魔大王」的名號。他是裁量亡者們生前的行為，確定他們下地獄或上天堂的「地獄之王」。很多人小時候都曾被威脅過一句話：「說謊會被閻羅王拔舌頭喔。」

原本閻魔大王就是從佛教思想中誕生的存在，再往前追溯，可以追溯到印度神話中的閻摩了。印度最古老的經典《梨俱吠陀》中記載，閻摩與他的妹妹閻蜜交合，生下了第一個人類。也就是說，閻摩是人類的始祖。後來閻摩成為最初的死者，在天界創造了「死者的國度」。沒錯，古代的死者國度位於天界。在那

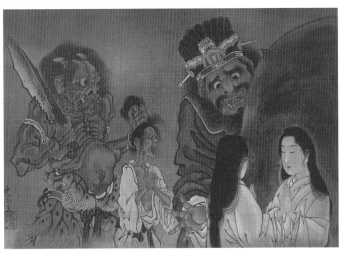

使用淨玻璃鏡映照女性死者的閻魔大王和獄卒。可是鏡中卻只映照出美麗的容貌，讓閻魔大王相當吃驚。事實上這是宗教中描寫欺騙的諷刺畫。〈閻魔大王淨玻璃鏡圖〉河鍋曉齋

個國度裡，死去的祖靈會跟閻摩一同喝酒並享受歌舞伴奏。來到天界的死者全都是善人，閻摩的工作就是守護他們。另外，惡人無法見到閻摩，會直接墜入虛無的深淵。善人能跟閻摩在天界直到永恆，惡人則是墜落無底深淵，也就是完全消滅。換句話說，死後只有天界or虛無深淵兩條路，是沒有「重生」或「輪迴」這種生死觀的。

加入獨創描寫，《鬼灯的冷徹》的閻魔大王

後來的演變出現了生死觀，形成「生前的行為會影響死後」的思維。閻摩也進一步被描寫成會記錄死者善惡行為並施以賞罰，個性鮮明的神。佛教思想加入後形成「地獄」的概念，閻摩便成為「地獄之王」。

佛教傳入中國之後，就跟道教的泰山府君（冥界之王）一樣，被視為「治理地獄者」，書寫成「閻魔大王」了。自此之後，也奠定了他頭戴冠帽，身穿道服的形象。同一段時期，在偽教（並非起源印度的正典，而是

加入漢人詮釋的教典，或漢人所寫的教典）的影響下，也採取了「十王思想」。這麼一來閻魔大王的地位既是地獄之王，也是裁量死者的十王之一。或許是要承繼閻摩的性格，「第一個死去的人類」這個設定就這麼留下來。

後來隨著佛教傳入日本，沒多久就被視同為地藏菩薩。鎌倉時代的十王思想也很普及，日本的「閻魔大王」也就此奠定。他負責記錄死者的行為，因此也有許多繪畫將他跟「淨玻璃鏡」一同畫出。有關這個淨玻璃鏡的故事，本篇第3集第18話裡也有描寫過。

那麼在《鬼灯的冷徹》登場

的閻魔大王，就是以這個歷史事實作為基礎，再加入獨特的創意。目前並沒有描述他與閻摩的關連，反而是做出「日本最早的人類」（第6集第44話）的設定。

說起來這也是理所當然，以學術上來看，要找出「誰才是日本最早的人類」幾乎是不可能的，因此這是江口老師的設定吧。

後來，成為第一位死者的閻魔大王（這點跟閻摩是一樣的），造訪了當時伊邪那美命所統治的黃泉。亡者在黃泉肆無忌憚的搗亂，給鬼惹了很多麻煩。所以閻魔大王才負責整頓改革了黃泉……這樣的來龍去脈出現在第5集第37話。我們在「鬼灯」這

一篇裡也說過，這一話就是描寫年幼的鬼灯（丁）認識閻魔大王的經過。故事將日本神話的黃泉與佛教的地獄、伊邪那美命與閻魔大王，兩個相反的元素漂亮地結合在一起了。

地藏菩薩

溫柔的佛，感化並拯救賽河原的孩子們

初登場
第5集第30話

在本篇中擔任的角色

會帶來轉世通知給在賽河原堆石頭（疊疊樂？）的孩子們。是閻魔大王的化身，通常都待在現世。

守護並救濟弱者，閻魔大王慈悲的化身

地藏菩薩信仰於民間普及，是從平安時代開始。「地獄」的概念在平安時代形成，深恐下地獄的平民們便祈求地藏菩薩的救贖。根據11世紀的《地藏菩薩靈驗記》書中記載，在地獄中受的苦，地藏菩薩會代為承受。

地藏菩薩的救贖對象是弱者，賽河原上的孩子們最符合條件了。其來源就是10世紀左右完成的《西院河原地藏和讚》了。為母親堆第一顆石頭、為父親堆第二顆石頭……♪應該有不少人知道這首歌。地藏菩薩等於孩子的守護神，這個概念廣為人知。

本篇第5集第30話裡，看起來應該是現代的孩子正在賽河原

河原修行結束的孩子也會轉世」

堆疊疊樂，地藏菩薩就從他們之中選出要去轉世的孩子。「在賽

這個體系，是《鬼灯的冷徹》所獨創。

接引（臨終之時，佛會前來迎接往生者）模樣的地藏菩薩畫像。儘管是菩薩，但地藏菩薩的畫幾乎都是僧像。〈絹本著色地藏菩薩〉（高成寺藏）

奪衣婆與三途川

搶走沒有六文錢的亡者衣服的女鬼

初登場
第1集第6話

在本篇中擔任的角色

在三途川畔工作的老太婆。曾自費出版裸體寫真集。丈夫懸衣翁會去追偶像明星碧琪・瑪姬。

負責在三途川畔剝奪亡者衣服

「奪衣婆」就住在三途川畔。跟閻魔大王一樣，是地獄有名的居民，應該有很多人在看《鬼灯的冷徹》之前就已經知道這個女鬼的存在了吧。本篇早在第1集第6話就出現她的名號，唐瓜一說：「奪衣婆吵著要『提高待遇』。」閻魔大王便一臉難色地說：「那位婆婆太任性了……」（皆出自第1集第6話）看來奪衣婆的設定就是死要錢。在第8集第59話裡也有畫到奪衣婆存了一堆賄款的樣子。

奪衣婆的工作就是收取三途川的渡河費「六文錢」。沒有攜帶六文錢就前來的亡者，奪衣婆會剝下對方的衣服，「奪衣婆」

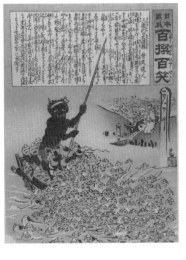

在三途川淹水的，是從超載的船上落下的亡者。對岸招手的人應該是奪衣婆。《三途川大混雜骨皮道人》（早稻田大學演劇博物館藏）

之名應是由此而來。所以為了避免發生這樣的事，遺族都會將零錢跟亡者一起埋葬。從奪衣婆所負責的工作，讓人對她的印象等於愛錢，也是理所當然。

另一方面，本篇第12集第98話裡也出現了，在奪衣婆身邊有個叫「懸衣翁」的老人。老人的工作是將奪衣婆奪下的亡者衣服掛在「衣領樹」上，用以測量罪孽的輕重。樹枝會依罪孽的重量下垂，懸衣翁看了之後就能判斷亡者「該往三途川的哪裡去」。當然罪孽越重，就會到越糟糕的地方。說不定還會被棲息在三途川裡的魚攻擊。

根據資料，三途川與奪衣婆的位置關係有變化

目前為止應該有人察覺到好幾點矛盾了吧。首先就是**六文錢的意義**。奪衣婆脫下沒有六文錢的亡者的衣服，懸衣翁用衣服測量亡者的罪孽。那麼，帶了六文錢的亡者就不用測量罪孽了嗎？

事實上這應是受到三途川渡河法的變遷所影響。在地獄的概念剛散播開來時，三途川是要步行渡過的。善人走橋，罪孽輕的人走淺水處，重罪的人就走難走的地方過河。所以才有必要脫下他們的衣服測量罪孽。平安時代以後，變成要搭船過三途川，因

此渡船費六文錢的概念成了主流。沒有六文錢的亡者，就要被剝下衣服做為代價。

兩種說法混在一起的結果，就是目前這種矛盾的狀態了。光看第12集第98話的內容，《鬼灯的冷徹》採的應該是「亡者渡河」的形式。

第二點，就是奪衣婆與懸衣翁所在的位置。《鬼灯的冷徹》第12集第98話，設定是兩人各自待在對岸。這個情況下，奪衣婆把衣服掛在衣領樹上秤罪惡的重量（六文錢則是為供養）。渡了河後，懸衣翁再把濕衣服掛在衣領樹上，確認亡者有沒有按規矩渡河。可是第1集的附錄頁裡，

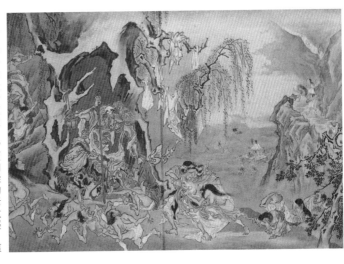

毫不留情搶奪亡者衣服，骨瘦如柴的老太婆，這是一般對奪衣婆的印象。江戶時代末期則成了信仰對象，各地都有供奉的祠堂。〈地獄極樂巡禮—奪衣婆〉河鍋曉齋

江口老師把兩人畫在同一岸，根據資料，還是有很多模糊的地方。

最後一點，與我們接下來要探討的十王有關，其實也有一種說法，指十王的第一位秦廣王，才是決定三途川渡河地點的人。此外，由第二位初江王確認是否按規矩渡河了。這樣就跟奪衣婆他們的角色重複了。若想成江口老師大概怕奪衣婆他們被「搶工作」，這樣好像就可以理解了。

十王與地獄審判

十名判官每隔七日審判亡魂

初登場
第4集第22話

在本篇中擔任的角色
十王與閻魔大王地位相當，對鬼灯而言屬於上司一派。此外，各王的輔佐官就是鬼灯的同事。

使用特殊物品審判死者的十位判官

《鬼灯的冷徹》第4集第22話，閻魔大王主辦晚餐宴會，十王便一口氣地出現了。所謂的十王，就是審判亡魂決定轉世到哪裡的「**十位地獄判官**」。閻魔大王雖是其中一位，但只有閻魔大王一個人有名，因此十王跟閻魔王。

信仰就混在一起了。

人死後每隔七天，亦即初七、二七（第14天）、三七（第21天）……直到七七（第49天），都要接受審判。在那裡會檢視生前的善行、惡行，並決定亡者的罪罰。到第七次（七七）的審判，就會決定轉世的去處。如果無法順利確定下來，就要等百日、一回忌、三回忌開庭再審，

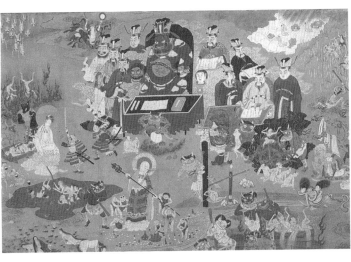

十王聚在一起，看著獄卒們懲戒亡者。以十王圖來說，大部分都會特別把閻魔大王畫得比較大。〈十王圖〉〈常福寺藏〉

十王系統是如此運作的。

就像閻魔大王的淨玻璃鏡、五官王的業秤一樣，各王都有各自不同的工具來測量亡者的罪孽。只是這種審判實際上並不只要接受判決，判決之後，也多有受到獄卒們懲戒的情況。儘管如此亡者的身體仍會立刻復原，而且必須前往下一個審判，這一點才是地獄最可怕的地方。此外在本篇故事設定中，十王各自擁有輔佐官，但實際上目前確認有輔佐官存在的只有閻魔大王而已。

決定三途川的渡河點

十王中打頭陣的是秦廣王。

據說是不動明王的化身。負責頭七審判，根據俱生神的紀錄確認亡者生前的一切，就是秦廣王的工作。簡單來說，就是拆穿謊言。然後用右手所持的筆，將內容記載下來。因為這本手冊是要送到閻魔大王那裡的，所以稱為

秦廣王

根據俱生神的紀錄製作亡者的閻魔帳

初登場
第 4 集第22話
在本篇中擔任的角色
十王之一，是第一位判官。輔佐官是小野篁。亡者說他「比閻魔大王還像閻魔大王」。

「閻魔帳」。實際上是秦廣王所寫，所以這命名對秦廣王有點不公平。另外，秦廣王的判決會決定三途川的渡河點。在《鬼灯的冷徹》裡，他有輔佐官**小野篁**跟在身邊，這當然是本作品獨創的。

初江王

將死者的衣服掛在樹上，記量罪孽的重量

初登場
第4集第22話
在本篇中擔任的角色
十王之一，負責第二回的審判。極度喜歡動物，官廳內有許多動物在工作。

奪衣婆、懸衣翁的上司

初江王負責二七的審判。據說是釋迦如來的化身。《鬼灯的冷徹》第133話裡，以輔佐官熊貓胖吉為首的毛茸茸動物大廳，實在讓動物園也望塵莫及，很可惜實際上並非如此。

初江王的審判就在三途川畔進行。首先確認完秦廣王的審判

後，再將死者的衣服掛在衣領樹上。衣領樹的樹枝會依據罪孽的重量下垂。要在三途川畔脫下死者衣服，所以才有**奪衣婆、懸衣翁**的存在。其實這兩位就是**初江王的部下**。

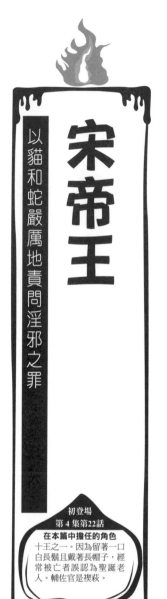

宋帝王

以貓和蛇嚴厲地責問淫邪之罪

初登場
第4集第22話

在本篇中擔任的角色
十王之一。因為留著一口白長鬍且戴著長帽子，經常被亡者誤認為聖誕老人。輔佐官是襖萩。

一旦有罪就下眾合地獄

宋帝王是亡者們過了三途川上岸後的第三間官廳的判官，文殊菩薩的化身。罪人會在這裡被詳細審查淫邪之罪，一旦判決有罪就會墮入眾合地獄。至於要將淫邪罪獨立出來的理由，輔佐官襖萩的說明是：「淫邪是從人類誕生時就存在的罪刑，因此數量

也非常多。」雖然這是江口老師獨特的解釋，但也不難理解。

本篇中有眼神犀利的貓跟辣妹風的大蛇登場，事實上也真有這樣的設定。一旦確認犯了淫邪之罪，就會遭到妖貓撕扯身體，被大蛇纏繞到骨頭碎裂。

058

五官王

利用業秤測量亡者的罪孽輕重後下判決

初登場
第 4 集第22話

在本篇中擔任的角色
十王之一，是位美麗的女性。輔佐官是樒。工作時非常嚴厲，經常主張：「我們十王對說謊的人異常嚴苛。」

判決後還會遭到獄卒毆打

負責四七審判的是五官王。

在《鬼灯的冷徹》裡是位美女，因此經常受媒體採訪（當然實際上是位表情嚇人的男性，普賢菩薩的化身）。在這道審判中會使用「**業秤**」來調查罪孽的輕重。

尤其對自認「**我的罪孽才沒那麼重**」或質疑審判的亡者，都非常嚴厲。

還有，在本篇故事中雖然亡者是遭到輔佐官樒打屁股的懲罰，但實際上是要讓獄卒用鐵棍砸扁。**身體被砸得稀巴爛之後再復活**，接受下一場審判。

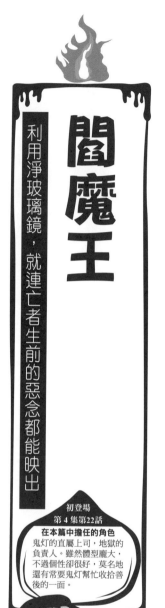

閻魔王

利用淨玻璃鏡，就連亡者生前的惡念都能映出

初登場
第 4 集第22話

在本篇中擔任的角色
鬼燈的直屬上司，地獄的負責人。雖然體型龐大，不過個性卻很好，莫名地還有常要鬼燈幫忙收拾善後的一面。

可怕得足以讓亡者嚇昏

閻魔王（閻魔大王）上場了。他是在五七（死後第三十五天）登場的王，地獄的統帥者。也是地藏菩薩的化身。雙眼散發精光，宛如雷鳴般的可怕聲音，總會讓多數亡者嚇昏。

閻魔大王的審判，要利用秦廣王寫的閻魔帳與淨玻璃鏡，仔細檢視亡者生前的行為。《鬼灯的冷徹》的淨玻璃鏡還有快轉功能，而實際上的淨玻璃鏡也很不錯，連生前的**惡念**都照得出來。此外也能映出遺族的供養，這點能稍微改善審判結果。閻魔大王的審判，幾乎能確定亡者們的命運了。

060

變成王

提供三條路讓亡者選擇來決定命運

仔細檢視閻魔王的判決

十王中的第六位。變成王是彌勒菩薩的化身，負責六七的審判。亡者的罪行都已經在「業秤」及「淨玻璃鏡」看得一清二楚，也有了初步的判決。最後檢視這些判決是否恰當，就是變成王的工作。

變成王的面前有兩棵樹，中間夾著向前延伸的三條道路。據說亡者要在這三條路之間選一條走。如果生前為善或遺族供養豐厚的祭品，在此自然就會選中成佛之路。可是幾乎所有亡者都會自動選到不好的路，進入**銅製的滾水鍋裡。**

太山王

掌管能決定死者轉世之處的六個鳥居

通常就結束了

經過第四十九日的審判後

終於來到七七的審判了。佛教中認為，死者經過四十九日便會成佛。負責這麼重要審判的人就是太山王，藥師如來的化身。

太山王前方有六個鳥居，亡者需自己選擇要穿過哪個鳥居。

這個鳥居是通往六道（地獄、餓鬼、畜生、修羅、人界、天界）的路，亡者分別會轉生到那些世界去。雖然亡者不知道鳥居通往哪一條，但之前的審判結果自然會讓他們做出決定。《鬼灯的冷徹》未來要如何呈現這些鳥居，也是讓人期待的部分。

平等王

四十九日還無法結束審判的人進入再審階段

初登場
第 4 集第22話

在本篇中擔任的角色
於第4集第22話登場，有著高雅的外貌以及有福氣的耳朵與耳垂是特徵。目前為止還沒有以他為主的單元。

以可怕的表情訓示亡者

照鬼灯的說法，從平等王到五道轉輪王是「再審」時期。幾乎所有的亡者在太山王負責的第四十九天就會決定轉世之處，但也是有無法順利確認轉世的亡者。只是，基本上就算無法順利決定，「姑且」還是會落入六道之一。

在死後百日，「仍無法順利決定，姑且得落入六道」的人們就要接受再審，這是平等王（觀世音菩薩的化身）的工作。此外，若亡者對自己將落入的方向有所不滿而不停抱怨，據說平等王就會現出可怕的模樣訓示他們。

都市王

若由罪人打開就會冒出妖怪或業火的光明箱

初登場
第4集第22話
在本篇中擔任的角色
十王之一，是高貴的老婆婆。輔佐官是麻雀葛。有在第9集第70話中再度登場。

也能批准亡者前往淨土

十王的第九位判官是都市王，大勢至菩薩的化身。也是在一週年忌日時進行審判的王。在《鬼灯的冷徹》本篇裡也有出現，都市王身旁有許多箱子。那些稱作「光明箱」，裡面放著寶貴的經文。亡者能求助經文獲得救贖，但惡業深重的人打開箱子，就會冒出地獄業火，很像RPG遊戲的陷阱設計。此外，在此獲得赦罪的亡者能夠前往西方極樂淨土，但要走上十萬億土這樣的距離。要說這是救贖實在是很詭異……

064

五道轉輪王

只要子孫供養夠豐厚，也就能減輕罪孽

初登場
第 4 集第22話

在本篇中擔任的角色
故事中將他畫成年輕帥哥。輔佐官是殭屍「中」。鬼灯對他的評價是「聰明歸聰明，但有時會呆呆的」。

確認俱生神的紀錄以及子孫的行為

人死後過了兩年，三回忌時負責審判的就是五道轉輪王了。

他是阿彌陀如來的化身。在《鬼灯的冷徹》裡是個年輕帥哥，生前是中國道士，擅長召鬼與反魂術。除此之外，他好像什麼都不太行……

五道轉輪王會再度確認俱生神的紀錄跟亡者的故鄉，若有豐厚的供養，就可以減輕罪刑，但也有些子孫把亡者忘得一乾二淨，加深罪孽，也不再供養。在佛教的觀點上，這也是亡者自作自受。據說看到自己的罪業會讓子孫變得如此，亡者便會**後悔地流下黃色的血與汗**。

地獄所屬的十界

進入輪迴的六道，以悟道為目標的四聖

初登場
？？？
在本篇中擔任的角色
十界的題材目前尚未登場。本篇是以六道之一的地獄界為背景舞台，其他世界的現況則不明。

鬼灯他們所屬的地獄，匯集了所有的苦難

人類受到十王的審判後，就會轉世進入六道輪迴。所謂六道就是**地獄界**、**餓鬼界**、**畜生界**、**修羅界**、**人界**、**天人界**。閻魔大王是其中地獄界的負責人，鬼灯也是地獄界的居民。

地獄界是會因應罪愆輕重，

而給予各種磨難痛苦的世界；餓鬼界是讓人充滿欲望，卻受到飢餓乾涸之苦的世界；畜生界會讓人喪失理性，被迫進入弱肉強食生存競爭的世界。這三界又稱為「三惡道」。

此外，修羅界是凡事都訴諸武力解決的世界。人界就是我們所居住的世界。天人界是天人居住、沒有痛苦而有許多快樂的世

066

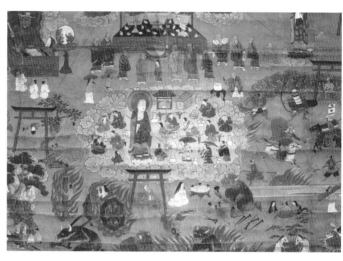

描繪閻魔大王看管的地獄界、武士征戰的修羅界、肚子很大的餓鬼所處的餓鬼界，中央則是悟道之人能夠到達的佛界。（熊野觀心十界曼荼羅圖繪）（西福寺藏）

界。但是這些快樂很短暫，總有一天還是要面臨死亡。亦即就算進入天人界也還不算開悟。這三界又稱為「三善道」。

天人界之上就是「四聖」，分別是聲聞界（學習佛法的狀態）、緣覺界（達到由內在自行感悟的狀態）、菩薩界（以佛的使者身分行動的狀態）、佛界（已經開悟的狀態）。或許可以說，脫離六道輪迴的人們，都是進入以「開悟」為目標的精神階段了。

八大地獄

地獄分成兩大部署，各有八個部門

初登場
第2集第12話
在本篇中擔任的角色
兩大部署之中，較主要的是八大地獄。包括小白他們所在的等活地獄、阿香所在的眾合地獄等。

八大地獄各自附屬十六個小地獄

由閻魔大王統治，實質上是鬼灯在管理（支配？）的地獄，被分成八個形式。地獄的階層、位置、名稱在各經典裡眾説紛紜，在《鬼灯的冷徹》則是設定為：等活地獄、黑繩地獄、眾合地獄、叫喚地獄、大叫喚地獄、焦熱地獄、大焦熱地獄、阿鼻地獄八個。這八大地獄又各自附屬十六個小地獄。小白他們工作的不喜處地獄，就是等活地獄裡的其中一個小地獄。

其他還有能夠為個別罪人量身打造刑罰，鬼灯最喜歡的**孤地獄**；引誘飢餓的亡者後讓他們絕望、以糖果屋般的陷阱等待他們的地獄；以個人來説光寫出來就

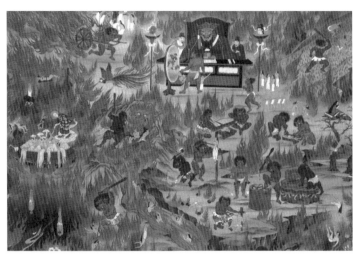

此圖的上方正中間是地獄的負責人閻魔大王。八大地獄基本上就是炙熱，大部分的刑罰都是被火燒、浸泡在滾水或燒融的銅、鐵之中。

很可怕的花粉地獄等等，就算一般經典內沒有提到的地獄，也在鬼灯的提議下確實誕生了。

現實生活中這種「地獄思想」清楚成形的時間，大概是平安時代以後。同時也流行起十王思想、閻魔信仰等等。或許是因為當初傳入時，是只屬於知識分子的佛教，也慢慢開始滲入一般民眾之間了。平安中期的高僧源信所著作的《往生要集》裡也很詳細地記載了八大地獄。

069

等活地獄

虐待、殺害人或動物的亡者會墮入的地獄

亡者們就算被打死砍死，吹個涼風就會復原

《鬼灯的冷徹》裡出場最多次的地獄，應該就是等活地獄了。不限於對人或動物，只要曾犯下虐待、殺害等的暴力行徑、殺人罪行等等，罪人就會墮入這個地獄。

因為犯下的是殺生罪，所以

這個地獄的罪人基本上很殘忍，對任何人都抱持敵意。雖然在《鬼灯的冷徹》裡沒什麼描寫到，但據說亡者們會以鐵爪起衝突、互相傷害直到彼此的血肉都被刮下為止。或者是被拿著鐵棍的鬼追逐毆打，碎屍萬段到連骨頭都不剩；或是像殺魚一樣被剖開，然後再仔細地分解成一片一片。可是只要一陣涼風吹過來，

初登場
第1集第2話

在本篇中擔任的角色
名稱登場時是惡靈貞子逃脫的地獄。因為裡面包含小白他們工作的不喜處，登場回數也就很多。

等活地獄的十六小地獄

屎泥處	**刀輪處**
殺害鳥或鹿的人會墮入此處。亡者們要吃難以入口的屎，並被蟲咬碎。	為了賺錢而殺生的人會墮入此處。在鐵牆包圍之下的業火中，尖銳的刀刃會如雨般不斷落下。
甕熟處	**多苦處**
殺生並煮食生物的人會墮入此處。會被丟入鐵製大鍋中，像豆子一樣受烹煮。	犯了用繩子綑綁人、或杖擊、威脅小孩等等各種犯罪的人會墮入此處。
闇冥處	**不喜處**
摀住羊的口鼻並加以殺害，或伸進兩面龜殼之間摀爛烏龜的人會墮入此處。	驚嚇鳥獸並殺害牠們的人會墮入此處。會被大火焚燒到一丁點都不剩。
極苦處	**眾病處**
一時興起任意殺生的人會墮入此處。會遭到能使鐵燃燒的火焰焚燒。	只有名稱，內容不明。
兩鐵處	**惡杖處**
只有名稱，內容不明。	只有名稱，內容不明。
黑色鼠狼處	**異異迴轉處**
只有名稱，內容不明。	只有名稱，內容不明。
苦逼處	**鉢頭摩鬚處**
只有名稱，內容不明。	只有名稱，內容不明。
陂池處	**空中受苦處**
只有名稱，內容不明。	只有名稱，內容不明。

亡者的身體就會立刻恢復，再一次接受同樣的刑罰。這個地獄就是如此。《鬼灯的冷徹》裡，當鬼灯跟小白在聊天時，背後也畫出獄卒追著亡者們跑的樣子。獄卒們看起來正在工作中。

等活地獄在八大地獄中，算是懲罰最輕的地獄。可是要離開這個地方，必須花費**九千一百二十五萬年**，實在是久得讓人無法想像。

黑繩地獄

罪人犯下竊盜罪後會墮入的地獄

初登場
第4集第21話

在本篇中擔任的角色
還未正式登場的地獄。不過在第4集第21話中，茄子有清楚提到他挖黑繩地獄的岩石當做顏料。

把人放在熱鐵板上千刀萬剮的地獄

八大地獄第二層是**黑繩地獄**。墮入此處的罪人，除了犯下暴力、殺害罪之外，還有**竊盜**的罪狀。《鬼灯的冷徹》第13集第102話鬼灯有解說罪孽加重的情況。若是暴力、殺害再加上竊盜，就要下黑繩地獄，如果只是竊盜的話，就是墮入黑繩地獄裡的各個小地獄。只是這個黑繩地獄的小地獄甚至有許多是連名字都沒出現的。

那麼，這個黑繩地獄裡有什麼樣的懲罰呢？這裡的獄卒們一捉到罪人，首先就會要他躺在燒熱的鐵板上，接著用燒熱的鐵鞭抽打罪人。最後，再用燒熱的鐵斧循著剛剛的鞭痕，**仔細地在身**

黑繩地獄的十六小地獄

等喚受苦處		旃荼處	
用錯誤的思想說教、跳崖自殺的人會墮入此處。會一直掉入刀片林立的地面上。		明明很健康卻裝病，吃一堆強精補身的補品或藥物的人會墮入此處。	
畏鷲處			
奪取他人的食物讓對方挨餓的人會墮入此處。會被拿著杖的鬼追逐，慢慢地折磨殺掉。	不明		
不明		不明	
不明		不明	
不明		不明	
不明		不明	
不明		不明	
不明		不明	

體上割下千百道傷口。

簡直是連中國殘忍酷刑都會為之色變的拷問。

此外，還有一種刑罰是在兩座鐵山的山頂各立一根鐵棒，以鐵鍊連接後吊上煮滾的大鍋。背負鐵塊的罪人要在這條鐵鍊上走，萬一中途摔下就會被煮熟。

這會讓人聯想到古代中國的炮烙之刑[1]。果然都是因為強烈受到中國思想的影響也說不定。

1 將罪人縛於以火燒熱的銅柱上，使其肌膚焦灼而亡。

眾合地獄

犯下色情類罪行的人會墮入的地獄

針對不倫、與幼兒性交、偷窺等罪行設下嚴厲懲罰的地獄

位於八大地獄第三層的就是眾合地獄。是犯下殺生、竊盜外加淫邪之罪的人墮入的地獄。犯下色情相關罪孽的人都要來這裡。在《鬼灯的冷徹》中，是除了等活地獄之外出場次數多、相

關角色也非常多的地獄。經常可以見到的有主任輔佐阿香、妲己的妓樓、招攬客人的檎等等。性好女色的白澤也頻頻出入此地。

在這裡的罪人基本上也很好色，所以有不少利用此弱點的拷問方式。像是樹上會有一位絕世美女，藉以引誘亡者們爬上來，但是樹葉卻像刀子一樣尖銳。當罪人們朝著美女往上爬樹爬得傷

初登場
第3集第13話
在本篇中擔任的角色
此處與地獄的其他地方，例如飲料店、妓樓、男公關酒店、狐狸咖啡廳聚集的花街等一樣，成為獄卒跟白澤的休閒場所。

眾合地獄的十六小地獄

大量受苦惱處

沉溺於淫行或做出偷窺舉動的人會墮入此處。鐵串針會從四面八方刺來，刺穿全身上下。

脈脈斷處

享受殺生、偷盜、淫邪樂趣的殺人者會墮入此處。嘴裡會被倒進融化的銅，並以此狀態讓罪人喊叫。

團處

與牛或馬進行性行為（獸姦）的人會墮入此處。牛或馬的火焰會經由性器燃燒到罪人身上。

忍苦處

專搶奪別人的妻子、擅自將之送人的罪犯，會被倒吊在樹上，從下方點火燒個精光。

何何奚處

與姊妹進行性行為的人會墮入此處。會遭大火焚燒、受大群鐵鳥啃食殆盡。

一切根滅處

用女性肛門性交的人會墮入此處。會被強迫打開嘴巴灌入燒熱的銅，耳朵則是灌白蠟。

鉢頭摩處

忘不了未出家前交往的女性，作夢也姦淫對方，或是以淫慾有功德來騙人者會墮入此處。

火盆處

已經成為僧侶卻對女性有興趣，或產生物欲就會墮入此處。身體會被火焰包圍且燃燒殆盡。

割剝處

讓女性為其口淫的人會墮入此處。嘴裡會被打釘子貫穿頭部或從嘴貫穿耳朵。

惡見處

狎玩別人小孩的人會墮入此處。會把釘子打在罪人小孩的性器上，讓罪人遭受精神上的痛苦。

多苦惱處

同性戀者會墮入此處。地獄裡有男色可親近，但一旦抱住對方，對方會發出火焰燒光罪人。

朱誅處

獸姦羊或驢子，甚至對佛不敬者會墮入此處。會遭到大群鐵蟻啃食骨肉甚至內臟。

淚火出處

與僧尼進行性行為的人會墮入此處。罪人流的淚水會變成火焰，焚燒自己的身體。

無彼岸受苦處

與妻子之外的女人性交者會墮入此處，或是犯下不倫之罪。會遭到接二連三的刑罰。

大鉢頭摩處

成為僧侶卻無法守戒律的人會墮入此處。會被推落白蠟之河，做成石或泥。

鐵末火處

成為僧侶卻對女性產生淫亂想像的人會墮入此處。會被燒熱的鐵壁包圍，上方會落下熱鐵雨。

痕累累時，接著美女卻又變成在樹下呼喚他們……罪人們於是又血淋淋地爬下樹。曾擔任過一般獄卒的阿香也做過這件工作。

在這個眾合地獄的小地獄中，也會懲罰同性戀之罪、戀童癖之罪、不倫之罪。其中甚至也有沉溺於猥褻行為（自慰？）者墮入的地獄……或許正是因為要真正悟道，愛欲是最大的干擾吧。

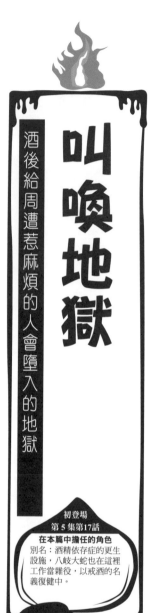

叫喚地獄

酒後給周遭惹麻煩的人會墮入的地獄

初登場
第 5 集第17話

在本篇中擔任的角色
別名：酒精依存症的更生設施，八岐大蛇也在這裡工作當雜役，以戒酒的名義復健中。

高度經濟成長之後，罪人不斷增加，現在地獄占地也在擴大中

酒又名「百藥之首」，是古今中外人類的好朋友。適度小酌也就算了，但喝得太醉的話就會給周遭添麻煩。這種喝酒亂性的人所下的地獄，就是**叫喚地獄**。

《鬼灯的冷徹》的設定是在高度經濟成長期之後，罪人不斷增加，因此目前在進行擴張工程。

爛醉而被**須佐之男尊**打敗的**八岐大蛇**也在這裡工作。這裡是殺人、偷盜、姦淫之外還**飲酒**的地獄，從這點看來，自古以來因酒而犯的罪就很多了。

這裡的罪人們會被鐵棍打頭，接著被放在熱鐵板上當豆子一樣煎炒。還會被泡在裝了滾水

叫喚地獄的十六小地獄

大吼處
犯下拿酒讓齋戒中的人喝之罪。會被迫喝下溶化的白蠟。獄卒會讓罪人越來越痛苦。

髮火流處
把酒拿給守五戒的人喝，害他們破戒的罪人會墮入此處。會被擁有鐵鳥喙的鷲啄穿頭頂。

熱鐵火杵處
用酒灌醉鳥或野獸後捕殺牠們的人會墮入此處。會被鐵杵追逐，一旦被抓就搗成肉泥。

殺殺處
灌醉貞潔婦女後與之發生關係的人會墮入此處。會被燒紅的鐵鉤拔除性器，而且不斷重複。

普闇處
說謊抬高酒類售價的人會墮入此處。會在一片黑暗中遭到獄卒戲弄，在大火中腦袋被劈成兩半。

劍林處
誘騙旅人使其爛醉再謀財害命者會墮入此處。會被獄卒用刀或殼竿（甩刀式脫穀殼的農具）抽打。

芭蕉煙林處
偷偷讓貞潔婦女喝下酒一逞性慾的人會墮入此處。會被熱鐵板拖行於地並焚燒。

火雲霧處
嘲笑酒醉之人便會墮入此處。會被火焰熱風整個捲起飛到空中後消滅。

普聲處
修行中喝了酒，或是讓剛受戒的人喝酒的罪人會墮入此處。

火末蟲處
在酒裡摻水賣錢的人會墮入此處。四百四十疾病都在此處，每一種都擁有不小的威力。

雨炎火石處
灌醉旅人搶其財物，或是灌醉大象讓牠失控害死許多人，犯罪者都會墮入此處。

鐵林曠野處
在酒裡下毒讓人喝下者會墮入此處。會被綁在燒紅的鐵車輪上，以弓箭射之。

閻魔羅遮曠野處
灌醉病人或孕婦搶奪他們的財產或食物之人會墮入此處。從腳逐漸焚燒到頭部，遭受獄卒加以砍刺。

大劍林處
在荒山野嶺上賣酒的人會墮入此處。樹上會落下劍來刺傷罪人身體。

煙火林處
讓壞人喝酒叫他去殺害討厭的對象，犯此罪的人會墮入此處。會被熱風捲起，與其他罪人撞得粉碎。

分別苦處
叫僕人喝酒並命其殺害動物的罪人會墮入此處。獄卒會施加各種痛楚並說教令其反省。

的大釜中燉煮、或是丟入火勢猛烈的房間裡。

最可怕的一項，是**硬把嘴巴撬開灌入燒熱的銅，讓它們從肛門流出來**。當然內臟的所有器官都會被燒融。

再說到飲酒者會墮入叫喚地獄。然而《鬼灯的冷徹》裡有時候也會出現鬼灯或獄卒們的飲酒場面，他們酒後亂性時不知道是否也會被送到叫喚地獄懲罰呢？還是會被烏天狗警察逮捕，接受社會的制裁？這點還滿耐人尋味的。

大叫喚地獄

說謊者會墮入並被拔舌的地獄

初登場
第 4 集第26話

在本篇中擔任的角色
雖然大地獄尚未登場，不過附屬的小地獄——一寸法師當雜役的受苦無有數量處有登場過。

為什麼會有十八個小地獄存在，是要證明罪人就是有那麼多嗎？

前篇敘述的叫喚地獄，按照字面來看就是「大聲哭喊」的地獄。應是想要顯示獄卒們的責罰有多嚴苛。

那麼加了一個「大」字的大叫喚地獄，就是個懲罰更不留情的地獄了。

這個大叫喚地獄，簡單而言就是「說謊的人」會墜落的地獄。在《鬼灯的冷徹》第 4 集第26話中，附屬於大叫喚地獄的小地獄之一——受苦無有數量處，有一位很有名的童話故事主角，那就是現在已經不是「一寸」的前一寸法師，正在那裡當雜役。

他的罪行就是「為了娶公主為

大叫喚地獄一覽

吼吼處	**受苦無有數量處**
恩將仇報之人、說謊騙老朋友的人都會墮入此處。會下顎會被開個洞,塗上有毒的泥巴。	說謊構陷長輩的人會墮入此處。會在被打傷後,於傷口上種草。
受堅苦惱不可忍耐處	**隨意壓處**
身為王宮貴族的家臣,卻為了自保而說謊,或是利用其他地位行騙的人會墮入此處。	說謊以奪人田地的人會墮入此處。會被火燒、鐵鎚擊打後拉長,以熱水固定。
一切闇處	**人闇煙處**
強姦之後還說謊騙法官陷害對方的人會墮入此處。會從扯裂的嘴裡拉出舌頭,用燒熱的刀子割開。	有錢卻謊稱自己貧窮,獲取過多不當分配的人會墮入此處。
如飛蟲墮處	**死活等處**
高價賣出獲得的禮物,而且還謊說自己沒賺頭,實際只有自己獲利的罪人會墮入此處。	出家為僧卻行強盜行為的人會墮入此處。逃進森林裡後,會被森林大火包圍。
異異轉處	**唐悕望處**
雖然實力優秀卻說出假的占卜,造成國家或人物損失的人會墮入此處。	說著要幫助病人或窮人,卻什麼都沒做的人會墮入此處。罪人靠近食物時就會摔進充滿糞尿的池裡。
雙逼惱處	**迭相壓處**
在村子的聚會上說謊者、口出惡言破壞團體和氣者會墮入此處。會被塞進擁有火焰牙齒的獅子嘴裡。	兄弟或親人彼此爭執時,為了爭取認同而說謊騙人就會墮入此處。
金剛嘴烏處	**火髮處**
說要給病人藥卻不給他的人會墮入此處。擁有金剛鳥喙的烏鴉會啃食其肉。	在舉行慶典時犯罪,又裝作一副與我無關的樣子。罪人會被夾在鐵板之間,血肉會壓成爛泥。
受鋒苦處	**受無邊處**
承諾布施卻沒有做到的人,或是布施太小氣的人會墮入此處。會被熱鐵串鉤刺穿舌頭與嘴巴。	與海賊勾結搶奪商人財物的船長會墮入此處。會被拔舌頭,然後再生出來再被拔掉。
血髓食處	**十一炎處**
說謊騙取大量稅金的王或領主會墮入此處。擁有金剛鳥喙的烏鴉會啃食罪人的腳。	站在受人信賴的立場,卻因情面做出偏袒判斷的人會墮入此處。火焰會從十個方向噴來焚燒罪人。

妻,欺騙了宅邸裡的人們」。

鬼灯酌量前一寸法師的情況後才讓他打雜,否則罪人原本應該跟在叫喚地獄一樣,要受大釜烹煮、關進火焰房間。搞不好是因為下大叫喚地獄的人數太多,鍋或釜才會用大尺寸的。

此外,通常都是十六個小地獄,但大叫喚地獄卻有十八個之多,這也證明了說謊的罪人很多。

焦熱地獄

背負流言誹語、妄言之罪的人會墮入此處

是男性的話都會很想看一眼!?恐龍們大活躍的小地獄

焦熱地獄是八大地獄的第六層。正如其名，該地遍布熊熊燃燒的火焰，罪人們都會遭到可怕的業火焚燒。

焦熱地獄的主要罪狀，簡言之就是「口出狂言誑惑他人」。

尤其是否定佛教、宣揚與佛教相違背的主義、主張（如異教），以迷惑人心的人，就會墮入此處。

《鬼灯的冷徹》裡還沒有直接呈現這個地獄，不過也用特殊的形式展現了。就是第6集第44話。當桃太郎問：「**恐龍之類的生物現在在在哪？**」鬼灯很乾脆地回答他：「**在地獄裡工作。**」之

初登場
第 6 集第44話

在本篇中擔任的角色
雖然大地獄尚未登場，不過附屬的小地獄已登場，是暴龍等滅絕恐龍的工作地點。

焦熱地獄的十六小地獄

大燒處
說出殺人能轉世到天上的惡質見解。身體會冒出後悔的火焰，把罪人燒焦。

分荼梨迦處
說出「餓死便可升天」這種惡質見解的人會墮入此處。身體會噴出火焰，若跳進水池裡，池裡也都是火焰。

龍旋處
說服他人不要相信「杜絕貪嗔痴得證涅槃」這段教誨的人、或是不懂禮儀規矩的人所墮入的地獄。

赤銅彌泥魚旋處
信仰非佛外道，宣稱「根本沒有輪迴轉世」之人會墮入此處，被棲身海裡的鐵魚啃噬上半身。

鐵鑊處
犯了殺人罪卻還硬要辯解受害者已經轉世到天上等歪理的人會墮入此處。

血河漂處
一再破戒後，又以為「只要再苦修就行了」而勉強苦行的人會墮入此處。

饒骨髓蟲處
為了轉世到人間界，用牛糞自焚身亡的人會墮入此處。亡者會跟蟲混在一起變成肉山。

一切人熟處
信仰邪教，為了轉世到天界而在森林或草原放火的人會墮入此處。

無終沒入處
焚燒殺害動物或人類後，認為這是聖火可取悅神的人會墮入此處。

大鉢特摩處
「大齋戒時殺人就能實現願望」興起這種邪念並實行的人會墮入此處。

惡險岸處
告訴他人「水難而死的人可以一直住在那羅延天的世界」之人會墮入此處。會被懸崖下的石刀刺穿並焚燒。

金剛骨處
宣稱「傻了才會相信佛法」的人會墮入此處。獄卒會用刀子削下罪人的肉到只剩骨頭。

黑鐵繩摽刀解受苦處
告訴他人「因緣天定人類無法改變，努力是沒有意義的」，這種人會墮入此處。

那迦蟲柱惡火受苦處
宣稱「現世與彼世都不存在於宇宙」之人會墮入此處。會被大釘子貫穿頭部，把人立著釘在地面上。

闇火風處
宣揚「世間法則是恆常不變的」之人墮入此處。身體會一再被捲入狂風漩渦中旋轉。

金剛嘴蜂處
宣稱「一切早已由因緣注定」之人會墮入此處。會遭剪刀剪下身上的肉，被迫自己吃掉。

後帶桃太郎去參觀焦熱地獄附屬的小地獄之一，龍旋處。暴龍跟迅猛龍都精神百倍地在裡面大肆活躍。順帶一提，龍旋處是不懂禮儀規矩的人要下的地獄，會不斷遭到惡龍的追逐懲罰。或許這麼安排並沒什麼不對。

焦熱地獄本身的罪人，據說要在燒紅的鐵板上面用鐵串針刺，全身眼、耳、口、鼻、手腳等無一不漏地遭到支解後，以火焚燒。

大焦熱地獄

攻擊幼女、尼僧的極惡之人所墮入的地獄

初登場
第 6 集第 44 話

在本篇中擔任的角色
大地獄尚未擔場。不過其中一個小地獄是會「遭受具有一千顆頭的龍咬碎」之刑，這裡也有許多精神奕奕的龍。

強姦幼女的惡人不值得任何原諒！

八大地獄的第七層是**大焦熱地獄**。由其名號可知，這個地獄也是用火焰焚燒罪人。而且從名稱上看來，火焰比第六層的焦熱地獄還要猛烈且炎熱。

那麼，是犯了什麼罪才會墮入這層地獄呢？目前為止各地獄的罪狀是殺害、竊盜、淫邪、酒亂、謊言、狂言，而這個大焦熱地獄的罪狀則是「強制尼僧或幼女與之發生性關係」。雖然說起來很難聽，但就是**強姦女尼或幼女之罪**。在現世也是極惡的犯行，當然會下地獄。但在地獄觀念成形的那個時候，會不會為了進入八大地獄，而特地犯下罪行的人也很多呢？這有點讓人心情

082

大焦熱地獄的十六小地獄

一切方焦熱處

侵犯在家修行的女信徒之人會墮入此處。這裡四周的空間連天空都充滿火焰，會將罪人們焚燒殆盡。

火髻處

侵犯誠心尊崇佛法的女性者會墮入此處。有尖銳利牙的蟲會從肛門侵入罪人體內，咬碎內臟與腦髓。

吒吒吒嚘處

侵犯規矩遵守戒律的女性者會墮入此處。罪人會在劇烈狂風吹襲下導致骨肉四分五裂。

內熱沸處

對已皈依三寶並受五戒的女性做出非法行為的人會墮入此處。

鞞多羅尼河處

強暴姦淫女性者會墮入此處。在一片黑暗中，火燙的鐵杖會如雨般落下，一再刺穿罪人。

苦鬘處

誘惑優秀僧侶，以「不與自己發生關係就讓你吃苦頭」威脅僧侶的女性會墮入此處。

悲苦吼處

在舉行特別儀式之際姦淫小女孩者會墮入此處。會被樹林裡擁有一千顆頭的巨龍咬碎。

無非闇處

強佔兒媳婦的人會墮入此處。跟其他罪人一同在沸騰的大釜內烹煮後，以杵搗碎揉成一坨。

大身惡吼可畏處

侵犯雖出家但尚未成僧的女性者會墮入此處。會被以拔毛器一根根連毛帶肉扯下來，讓罪人受盡痛楚。

雨縷鬘抖擻處

趁著國家混亂之際，侵犯守戒律的尼僧者會墮入此處。會遭由旋轉的刀切割身體。

雨沙火處

侵犯剛入佛門的尼僧者會墮入此處。強烈火焰的底部有巨大螞蟻地獄，罪人還必須喝下灼熱的沙子。

普受一切資生苦惱處

僧侶調戲守戒律的女性，並以金錢買下對方者會墮入此處。會被火焰刀剝下皮膚，受火焰焚燒。

無間闇處

利用女性誘惑行善者使其墮落之人會墮入此處。蟲類會直接啃光罪人的骨髓。

鬘愧烏處

酒醉後侵犯小女孩者會墮入此處。會被扔進灼熱的爐火中，獄卒再用風箱增強火力。

大悲處

誘騙強姦學習教典的善人之妻女者，會墮入此處。

木轉處

侵犯救命恩人之妻的邪魔歪道者會墮入此處。會被倒吊在沸騰的河水中烹煮，並遭巨魚吞食。

跟焦熱地獄一樣，《鬼灯的冷徹》本篇裡也還沒具體提及。不過第6集第44話中，十六小地獄之一的悲苦吼處登場了。這裡本來是在特殊儀式中途姦淫小女孩的罪人會墮入的地獄，罪人會被具有一千顆頭的龍咬碎。可是居然是「長頸龍」在此工作取代千頭龍。或許對恐龍而言，在地獄工作也算是一種天職吧。

複雜了。

阿鼻地獄

八大地獄的最下層，最深最可怕的地獄

初登場
第 5 集第38話
在本篇中擔任的角色
雖然是最可怕的地獄，但因為掉下來的亡者不多，所以還滿閒的。獄卒裡有土龍、翼手龍。

最下層的地獄

講別人壞話的人也會墮入最下層的地獄

八大地獄來到最後最下層的地獄，就是阿鼻地獄了。又稱為無間地獄。因為位於最下層，亡者要到達這個地獄，得在火焰中持續墜落**兩千年**。第 8 集第 62 話，鬼灯提到阿鼻地獄時，淡淡地說了：**「一部分彌生時代的人目**

前還在墜落當中。」因為墜落時間太長，到達的亡者也很少，獄卒意外地還挺閒的。小地獄中的黑肚處有UMA生物代表土龍在此工作；閻婆度處還有翼手龍煞有介事地混在裡面工作。

這麼深的阿鼻地獄，是什麼罪人會墮入呢？首先，弒父弒母、殺害僧侶的罪人就在裡面。

此外，偷取供品害僧侶挨餓的人

阿鼻地獄的十六小地獄

烏口處	一切向地處
殺害阿羅漢（小乘佛教最高指導者）之人會墮入此處。會被獄卒撕裂嘴巴，推進沸騰的泥河中。	強姦崇高的尼僧或阿羅漢者會墮入此處。腦袋會被一邊上下滾動一邊用火燒，再放入煤炭水裡烹煮。
無彼岸常受苦惱處	**野干吼處**
侵犯母親的人會墮入此處。會以鐵鉤從罪人肚臍鉤出魂魄，再用尖銳的棘刺穿靈魂。	毀謗中傷擁有大智慧、開悟之人或阿羅漢者會墮入此處。
鐵野干食處	**黑肚處**
燒毀佛像、僧房等僧侶身邊用品的罪人會墮入此處。身體會噴出火焰，空中則會落下鐵瓦。	偷吃或偷拿香油錢、供品之人會墮入此處。會受飢餓口渴之苦，被可怕的蛇懲罰。
身洋處	**夢見畏處**
偷竊供品的人會墮入此處。此地獄位於燃燒的兩棵鐵樹之間，罪人們會在此被燒成灰燼。	搶奪僧侶食物使其挨餓者會墮入此處。要坐在鐵箱裡，被杵搗成肉泥。
身洋受苦處	**雨山聚處**
奪取布施給病人的財物，就會墜入此地獄。罪人會在燃燒的高大鐵樹之下，受盡人間百病之苦。	搶奪辟支佛（較菩薩低一階的佛）的食物來吃之人會墮入此處。會反覆遭到巨大鐵山壓扁。
閻婆叵度處	**星鬘處**
破壞河水的水源、害人民渴死的人會墮入此處。名為「閻婆」之鳥會刁起罪人，並將他從高空扔下。	奪取修行中僧侶的食物之人會墮入此處。會被放進大釜中烹煮，或受混有利刃的狂風吹襲切割。
一切苦旋處	**臭氣覆處**
撕破或在佛教書畫上惡作劇之人會墮入此處。會用燒融的銅灌進雙眼，再用熱砂研磨罪人。	燒毀僧侶擁有的田地、果園或其他所有物之人會墮入此處。身體會被刺穿燃燒。
鐵鍱處	**十一焰處**
宣稱要供養照顧僧侶卻不守信，使僧侶挨餓者會墮入此處。會受到如餓鬼般的飢餓之苦。	破壞、焚燒佛像、佛塔、寺廟精舍之人會墮入此處。即使逃跑也仍會持續遭到蛇咬及火焰焚燒。

也要下阿鼻地獄。只要與**污衊佛教相關**就確定會墮入。罪人們會不間斷地遭到千刀萬剮，被熱水潑等等的刑罰。

令人意外的是，**誹謗**也是阿鼻地獄的罪業。十六小地獄之一的野干吼處，誹謗擁有大智慧、開悟之人或僧侶者，就會墮入此地獄。

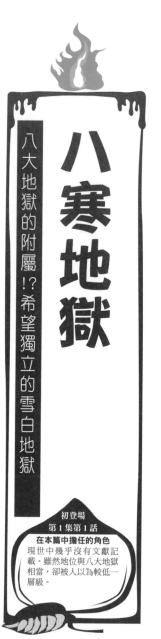

八寒地獄

八大地獄的附屬!? 希望獨立的雪白地獄

初登場
第 1 集第 1 話

在本篇中擔任的角色
現世中幾乎沒有文獻記載。雖然地位與八大地獄相當，卻被人以為較低一層級。

不輸灼熱的苦難，凍得讓人身體裂開的冰天雪地

「那個世界中有天國與地獄。地獄分為八大地獄與八寒地獄，又細分為二百七十二部署。」（第 1 集第 1 話）正如這段說明，《鬼灯的冷徹》世界裡除了八大地獄之外，另有一個「八寒地獄」。

雖然兩個地獄的地位相當，但八寒地獄「現世的文獻中幾乎都沒記載，乃是一處包含日本神話在內，甚至怪談、傳承、地獄繪圖等皆未提及的神祕土地。」（第 8 集第 57 話）事實上，就算調查了許多文獻，資料也極其稀少，與留下各種繪畫及傳說的八大地獄相比，給人的印象非常淡薄。

因此，在這裡工作的雪鬼們，對地獄的主要存在「八大地獄」抱持嚴重的劣等感，想要從閻魔大王的管理體制下獨立。可惜他們的野心在鬼灯壓倒性的戰鬥力之下遭到粉碎，但八寒地獄對八大地獄的心結還是非常根深蒂固。

八大地獄是個炎熱的世界，八寒地獄則是**「非常寒冷！冷到身體碎裂！」**（第8集第57話）事實上也能看到北極熊被凍結、四周還有許多結冰的亡者。

構造上則跟八大地獄相同，分成八個地獄，其寒冷嚴苛依序為**頞部陀地獄、刺部陀地獄、頞听陀地獄、臛臛婆地獄、虎虎婆地獄、嘔鉢羅地獄、鉢特摩地獄、摩訶鉢特摩地獄**。這些名稱經解釋是**「（因為太冷）只能咬緊牙根發出那種（頞听陀、臛臛婆）聲音而已。」**（第7集第56話）而且在最嚴酷的摩訶鉢特摩地獄中，還會因為太冷而導致身體裂開，血流得像紅花一般。

牛頭馬面

明明是草食動物卻是強勢肉食系的獸頭人身淑女

懲戒亡者，追求異性！

在各種意義上都是最驚人的組合！

正如其名，牛頭是牛頭人身，馬面則是馬頭人身。這兩位數千年來負責看守地獄，以獄卒的身分在故事中登場。

跟作品世界中的設定相同，牛頭與馬面也以負責在地獄懲戒

亡者的獄卒身分，在《枕草子》或《太平記》等各種文獻中登場。不過在這些記錄中，他們多被描寫成與人為敵，比起優秀獄卒的形象，有不少故事還把兩位寫成被人類擊退的鬼。

在大部分的文獻中，牛頭馬面都是男性身體的獄卒，但江口老師提到：「之所以將牛頭馬面畫作雌性，是因為想到『牛＝

初登場
第 2 集第9話

在本篇中擔任的角色
按作者的說法是「乳……女性乃世界最強」（第4集）由此想法所誕生的最強守門人。

奶』，以及『乳……女性乃世界最強→也會是最強守門人』。」（第4集回答各種問題、疑問）

因為這些理由，才設定為女性角色。

作者更進一步顛覆兩位嚴格獄卒的形象，加入了雖是草食動物的頭卻擁有肉食性格，塑造成令人印象深刻的大姊系角色。

牛頭崇拜著牛妖怪，說過：

「米諾陶洛斯大人真是超帥的！」

馬面則是對馬身的聖獸很有興趣，認為：「我還是比較喜歡飛馬——」（皆出自第8集第58話）

但兩位對人類外型的白澤也很喜愛，他們積極肉食女的表現，完全顛覆了原有的形象。

既然看管著無數亡者往來的地獄之門，兩位的實力當然無庸置疑。「我的速度比一般純種馬還快」、「而我的力量則足以碾碎水牛」（皆出自第13集第108話）這種讓亡者恐懼顫抖的實力，展現了他們獨一無二的存在感。

小鬼

鬼的年齡跟體格，都無法憑外表判斷嗎!?

不是人種不同，是鬼種不同！地獄裡的小隻鬼們

「鬼啊……大概有多少種類呢？」對於這樣的問題，鬼灯的回答是：「我也不是全部都知道……像說有赤鬼、青鬼……奪魂鬼、奪精鬼、縛魄鬼……」（皆出自第7集第56話）本篇作品的世界裡看來有各式各樣的鬼。

有「地獄的奇奇與蒂蒂」之稱的唐瓜與茄子，從他們的身形與言行舉止來看，一開始都會被誤認為是小孩子，但後來得知他們實際上是屬於「小鬼」這類的鬼。鬼這樣的存在，似乎是依種類不同，「**體格、骨骼大不相同，外貌不見得與年齡成比例……**」（第7集第56話）目前像是唐瓜的父母，就算年齡增長，身型還

090

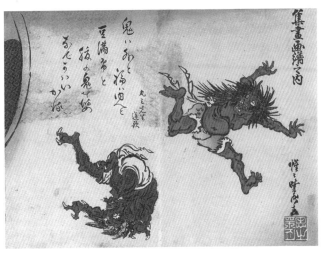

兩隻身體顏色不同的鬼，因害怕人們灑豆子而驚慌逃竄。灑豆子可以驅鬼的理由，是因為日文的「豆（MAME）」與「魔滅」讀音相同。

是很嬌小。

現實世界中，在黑人、白人與黃種人之間，也存在有很大的體格差異。受此影響，日本人一到國外也滿容易被誤以為很年輕。

鬼的世界也一樣，或許體格大小受種族影響，不是想怎樣就怎樣的。

順帶一提，日文的唐瓜指的就是小黃瓜，日本人在盂蘭盆節時都會在它們身上插竹筷子立著放上供桌，看起來就像牛和馬，可以讓祖先搭乘。

地獄的蟲與植物

現世也越來越多，豐富多樣的地獄生態系

據説**蟲**是世界上最大的生物群體，而地獄也有相當大量的蟲類棲息。

關於地獄的蟲，鬼灯曾舉例有「吞噬亡者」的「食肉蟲」、地盆蟲」、「濕生蟲」、「機關蟲」、「那迦蟲」……比鐵絲還細的「似

地獄原產的蟲或植物，無論尺寸或兇暴性都很驚人！

類，嘴巴會噴火把亡者烤來吃。

形外翅及螞蟻般長足的巨大蟲的丸蟲。是一種有著瓢蟲般的圓也會被原諒」之人墮入的地方）歉、裝出痛苦的樣子，即使犯罪血河漂處（認為「只要誇張地道

其中別有特色的像是棲息在

（第11集第86話）

都是『連骨頭都會咬碎的蟲』。」一種，大多髻蟲』等等。不管哪一種，大多

另外阿鼻地獄裡也有**無力**蟲、**迷作蟲**、**惡臭蟲**等八十種蟲子，數量將近五百億隻。這點連平常會捕蟲吃的小白跟柿助也不由得露出驚恐的表情。

此外，如同「『那個世界』當中，存在著『這個世界』裡沒有的動植物。」（第1集第3話）這句話所說，地獄裡也存在著多數在現世聞所未聞的植物。

要說地獄的代表植物，當推由鬼灯改良品種的「**金魚草**」了。它跟現實世界的金魚草有著極大不同，花朵部分就是一尾金魚。最大可以高達三公尺高，還會發出詭異的慘叫聲，是種相當怪誕的植物。

也不要忘了那些讓亡者受苦的地獄所特有的植物。受苦無有數量處（說壞話貶損他人的亡者墮入之處）裡，有著會在亡者傷口裡扎根的「**拔草苦**」；眾合地獄裡也棲息著葉子像利刃般會割傷亡者的「**刀葉樹**」等。這些植物在地獄繪畫中也經常出現，令人感到恐懼。

小野篁

自由往來現世與彼世，歷史留名的奇妙之人

初登場
第 6 集第 41 話
在本篇中擔任的角色
擔任十王之一秦廣王的第一輔佐官。個性不按牌理出牌，有著「雖然聰明卻很呆」的評價。

經由水井來上班的秦廣王第一輔佐官！

小野篁於平安時代初期真的存在過，記載中這號人物能寫得一手好字，文采卓越，而且有著傲人的政務能力。

本作品中則將他畫成有著不太像平安時期貴族的一頭自然捲，以及大而化之的個性。不過他工作細心，還散發出有點與眾不同的氣質，這或許也是基於史實而塑造了這樣的角色。

位於京都東山的六道珍皇寺裡有一口井，是小野篁夜復一夜利用來**通往地獄的水井**。據說在朝為官的小野篁工作結束後，就會通過這口井前往地獄，在閻魔大王身邊輔佐。

第二適合水井！

「**僅次於貞子，第二適合水井！**」（第 6 集第 41

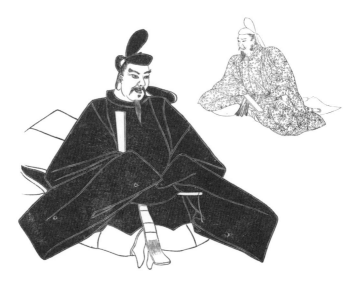

於漫畫本篇故事中，小野篁大多時候都神色悠哉，但在史實資料中，則將他畫成眼神銳利、很有威儀的人物。

話）這句自介詞，就是由此而來。現今人們能隔著窗戶參觀這口井，但不能靠近探看。

作品內還介紹了其他關於小野篁的神奇軼事，這些全都是有文獻記載的。藤原良相在地獄裡看見小野篁的故事，記載在《今昔物語》。惡作劇寫出「無善惡」牌子的故事，則收錄在《宇治拾遺物語》。

考察

戰國武將・直江兼續

未來肯定會登場!?

直接要求閻魔大王「把死者還我」的男人

期場	預登
與閻魔大王有關	身為上杉家臣而廣為人知的直江兼續，在死者家屬的哀求之下，親筆寫信給閻魔大王。

切捨御免的兼續，
會以奧客身分登場!?

在《鬼灯的冷徹》裡，除了架空的妖怪與各種動植物之外，歷史上的真實人物也會登場。

源義經是個擁有女性般外貌的美少年，卻說：「我希望能更強壯一點……一直都很憧憬像阿諾史瓦辛格……那般的人。」（第3集第20話）角色登場時的形象完全與一般的印象背道而馳。

畫出《富嶽三十六景》的天才浮世繪畫家葛飾北齋，也在漫畫作品中的地獄雜誌上以漫畫家身分登場，連載他自己的代表作《北齋漫畫》。

像這樣延續真實人物在史冊中的容貌個性，再添加新印象的登場方式，也是《鬼灯的冷徹》的極大魅力所在。其中我們預期未來會在本篇中登場的，就是戰國武將直江兼續了。因為是日本ＮＨＫ大河連續劇《天地人》的主角，一口氣變成全日本知名人物的兼續，事實上是跟閻魔大王有點淵源的人物。

有一次，兼續的家臣被下人冒犯，一怒之下殺了下人。憤慨的下人家屬來向兼續討個說法並要人。兼續接受家屬的訴求，決定支付慰問金，但家屬的怒氣沒有平息，最後兼續竟然說：「好吧，那我就把死者還你們。但是我沒有可以替我去彼世跑腿的人，所以抱歉要你們跑一趟了。」說完便砍了家屬們的頭。接著他寫下給閻魔大王的請託書，上面寫著：「我派這些人去跟你討還死者。」連同家屬的首級一起放在河邊。

憑著這一層關係，未來直江兼續登場的可能性肯定不低。跑來逼閻魔大王歸還死者，額頭上還戴著「愛」字的奧客直江兼續登場的日子，或許已經不遠了。

097

「請你自己去預約吧。」

By 鬼灯（第11集第87話）

日本民間故事與怪談

桃太郎、猿蟹合戰、喀嘰喀嘰山、金太郎、雨月物語、四谷怪談……

民間故事的主角們墮入地獄是有原因的!?

桃太郎

家喻戶曉的桃太郎不為人知的異世界與消滅鬼的真相

桃太郎的真面目是什麼？
實際上是個殘酷的人類!?

從桃子裡蹦出來的「桃太郎」，在犬猿鳥的陪同下前往鬼怪居住的鬼島，消滅了惡鬼，這是很有名的民間故事。

順帶一提，「桃太郎＝英雄」這樣的既定印象，是自明治時代以後才有的，因為小學課本上有

這一則故事。

正如《鬼灯的冷徹》裡出場的桃太郎在第 1 集第 1 話登場時，是出來搗亂的麻煩分子，同樣的在德島縣流傳的故事裡，桃太郎也是個殘酷的人。

此外，**芥川龍之介**於大正 13 年（西元一九二四年）所寫的桃太郎故事中，有交代從鬼島凱旋而歸的桃太郎一行人的後話，被

初登場
第 1 集第 1 話
在本篇中擔任的角色
一開始來地獄找麻煩，在鬼灯的勸說下，現在於天國的桃源鄉工作。在白澤身邊學習漢方醫學。

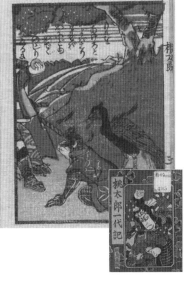

插畫中的桃太郎有著歌舞伎般獨特的隈取臉妝，展現其雄壯威武。吉備糰子、河、同行伙伴都與現今相同。〈桃太郎一代記〉

抓回來當人質的鬼之子長大成人之後，咬死了雉雞逃回鬼島。後來，倖存下來的鬼們又渡海而來，要取桃太郎的命。

而根據香川縣的傳說，桃太郎的原型是從吉備國來到讚岐國的稚武彥命。傳說中，他聽聞人民為海盜所苦，因此跟**備前的犬島（狗）**、**綾南町的猿王（猴）**、**雉谷的勇士（雉）**一起去討伐以女木島為根據地的海盜。這些海盜就是惡鬼，該地名**鬼無**則是指已經沒有鬼了。

事實上很殘酷的日本民間故事，現今的怪談也是民間故事之一

總以「很久很久以前，在某個地方」為開端的日本民間故事，在人們的口耳相傳之下廣泛流傳於日本各地。因此就算內容大致相同，也經常會在不同地區出現不少差異。

現今小朋友們所讀的日本民間故事，都著重在教導孩子們「不可以做壞事」。鬼灯說過：「最近現世的繪本很多都省略了殘酷描述……」（第3集第15話）我們所知的日本民間故事大多都經過不少修飾了。

此外，民間故事並不是經由文字書籍記載流傳，而是口耳相傳，也是因為那些不會留在文字上的暗語，多是隱而不揚的。

像剛才所提的桃太郎，故事裡對於今日的我們而言並沒有特殊意義的山、河川、吉備糰子等關鍵字，對於當時的人們而言是暗指「異界」。甚至於桃太郎本身就是個「征討不服從中央政權的異族」的故事，從異族的角度來看，則暗指這是個中央政權侵略的故事。

此外，現代令人害怕的「怪談」或「都市傳說」故事，其實也有不少來自於日本民間故事。在《鬼灯的冷徹》第9集第73話

裡也出現了廁所的花子小姐。全國小學生人人懼怕的花子小姐，事實上是**伊邪那美命創造的廁所之神——埴山姬**。這就是由神話演變為民間故事再變成怪談的其中一個例子。

自古以來就有「廁所裡有與異界之間的**交界處**」這種說法，在《**三張護身符**》這個故事裡，小和尚也把護身符貼在廁所裡，就是為了逃離山姥姥的魔掌。

再來，若是提到民間故事中的怪談，還存在著每年讓日本夏天變涼一點的傳統「**百物語**」。

要在半夜點上一百根蠟燭，幾個人輪流講鬼故事，每講完一個故事就吹熄一根蠟燭。據說當第一百根蠟燭被吹熄後，妖怪就會出現。

這是源於**中世紀武士用來試膽的方法**，到了江戶時代則大流行，出現了各式各樣的百物語集。而直到現在還持續流傳著的故事，也都是來自民間故事或神話。



猿蟹合戰

為了飯糰和柿子而喪命，猿猴的故事

初登場
第1集第1話

本篇中擔任的角色

以桃太郎同伴的身分登場。認為現代有太多比糯米丸子好吃的東西，所以對契約感到不滿。後來聽從建議換工作，任職於不喜處地獄。

這個故事是要告誡人們，做壞事一定會得到報應。不過芥川龍之介於大正12年所寫的《猿蟹合戰》，還提了後續的故事。

原來小螃蟹、臼、蜂、栗子、牛糞殺了猿猴替父母報仇後，居然**被警察抓進監獄**了。主嫌犯小螃蟹被判死刑，共犯臼、蜂、栗子、牛糞則被判了無期徒刑。理由是無論原因為何，小螃

一次的過錯造成了心理創傷，柿助無法逃離的恐懼

柿助在《鬼灯的冷徹》第1集第1話中，以桃太郎同伴身分出場，第8集第64話也揭露了他的過去，他在《猿蟹合戰》中殺了螃蟹爸媽，於是遭到小螃蟹、臼、蜂、栗子、牛糞的懲罰而死。

104

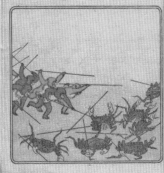

cope with this force, became still more ex-
asperated and enraged, and retreated into
their hole, and held a council of war.

Then came a rice-mortar, a pounder,
a bee, and an egg, and to...
devised a deep-laid plot to ...

一旦背離正道，己身就會遭到同等甚至更嚴重的懲罰。在國外也是這麼介紹這個故事的。《La batalla entre monos y cangrejos》（國立國會圖書館藏）

蟹殺猿猴都是基於私仇的輕率行動。

小螃蟹死掉之後，小螃蟹的妻子變成賣春女，長男跑去帶頭炒股，次男當了小説家，三男一事無成。

或許《鬼灯的冷徹》並沒有採用芥川的版本，但説不定以後**成功復仇的小螃蟹會以某種形式出現在柿助面前**。第11集第86話也畫到他跟蜂重逢的場面。作者江口老師似乎也很喜歡整柿助呢（笑）。

喀嘰喀嘰山

被禁止發行的太宰治新解喀嘰喀嘰山

互相欺騙只是茶餘飯後的小事，反映室町時代情況的故事

在如飛蟲墜處上班的芥子，就是《喀嘰喀嘰山》中報復狸貓的兔子，是個會對「狸貓」一詞產生暴走反應的獄卒。

《喀嘰喀嘰山》是室町時代末期形成的故事，充分地反映出

戰國時代的眾生相，亦即殘酷地欺騙彼此只是日常小事。

鬼灯説：「最近現世的繪本很多都省略了殘酷描述……明明就是這隻狐狸做了殘酷的事，卻怪兔子報復的方法過於殘忍。」（第3集第15話）這裡或許指的是活躍於昭和時代的小説家太宰治所寫的新解版本，當時可能是為了應付禁止發行的處分，才將

初登場
第3集第15話

在本篇中擔任的角色
《喀嘰喀嘰山》故事裡的兔子，只要聽到「狸貓」的字眼，心中的暗黑壓力就會爆發出來，而且變得非常殘暴。

狸貓對老夫婦所做的事令人髮指，但兔子的復仇也非同小可，讓人留下強烈的印象。《喀嘰喀嘰山》（國立國會圖書館藏）

兔子報復的理由寫成輕微程度的受傷而已。

在太宰治版中，兔子是個年輕女子，狸貓則是中年男子。女子以報復為名，不斷玩弄表明愛慕她的男子，故事最後她竟是笑著看男子溺死。太宰治將年輕女子純粹的惡意投影成兔子的殘酷及心狠手辣，而被女子討厭卻仍忍不住愛慕的愚蠢狸貓，則是世間可憐男子的投射。他將喀嘰喀嘰山重新詮釋成男女情愛的故事。

金太郎

在地獄很受歡迎的金太郎，生前也是個溫柔的男人

初登場
第6集第43話
在本篇中擔任的角色
是位見人有難便會出手相助的好心青年。在地獄中被當成理想男性，很受歡迎。

青年時代以坂田金時的身分打倒酒吞童子！

第6集第43話登場的「金太郎」儘管已是成年人，卻還是穿著繡有「金」字的肚兜。設定上是力大無窮的**眾合地獄的保鏢**，只要見到危難之人就會挺身相助，因此在地獄很受歡迎，被視為理想的男性。

現今日本五月的節日中，男孩的兒童節也會把金太郎的武者人偶當擺飾。因為金太郎出生於平安時代的天曆十年五月，出世時穿著菱形肚兜、扛著斧頭，是強健、武勇的象徵。

日本民間故事中的金太郎，在足柄山的深山裡跟動物們相撲或拔河，在成長過程就很有力氣。強而有力且心地善良的金太

108

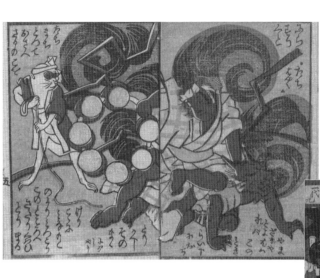

另有一說是金太郎實為山姥養大，因此古畫像中，也多將他與山姥畫在一起。《金太郎一代記》（國立國會圖書館藏）

郎，也相當受到山裡動物們的喜愛。

後來當時的武將源賴光發現了他的強大力量，於是賜他**坂田金時**這個名字，此後活躍於當世。

雖說是民間故事，但一般認為坂田金時是真實存在過的歷史人物，是平安時代中期活躍於源賴光身邊的四天王之一，曾征討過**酒吞童子**。或許漫畫本篇裡總有一天會提到這件事吧。

浦島太郎

劇烈變遷的浦島太郎物語，各時代有所不同

初登場
第8集第61話

在本篇中擔任的角色
鬼灯一行人造訪龍宮城見到豐玉姬，聽她提起浦島太郎原型的山幸彥的故事，此時浦島太郎只有剪影登場。

浦島太郎是萬人迷？烏龜是名為KAME的女性？

第8集第61話，鬼灯一行人造訪龍宮城時，從豐玉姬那聽到的山幸彥的故事，是後來「浦島太郎」的原型。

「玉手箱裡頭放的就是金丹嗎……」（第8集第61話）正如鬼灯所說，靠著從龍宮城得到的

煙活了五百八十年。其實並非回到地上過了一段時間後打開玉手箱就變成老人，只是變得很長壽而已。此外，在註解中也說：《鬼灯的冷徹》中是這麼敘述的。

「《御伽草子》中的結局為浦島變化為鶴。」（第8集第61話）

在室町時代的《浦島太郎物語》中，太郎打開玉手箱變成了鶴，回到龍宮城。他對乙姬說出

110

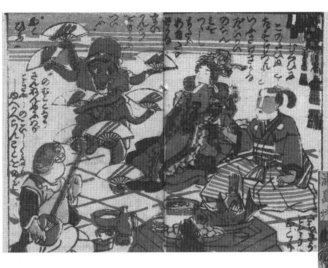

浦島太郎受到龍宮城裡各種海中生物的歡迎。
《浦島物語》（國立國會圖書館藏）

自己的遭遇，乙姬告訴他在龍宮城過三年等於地上七百年，因此一變回人類就會死，才把他變成鶴。

之後，變成鶴的太郎跟變成烏龜的乙姬愉快地相處了三百年。**乙姬的真面目是鯊魚**這是一般的說法，而**被欺負的烏龜正是乙姬本人**這個說法也都還有留下來。無論如何，「浦島太郎」存在許多不同詮釋方法，因此未來或許還會在本篇中以別種形式描繪出來吧。

一寸法師

出人頭地當到中納言……全都多虧了打出小槌？

初登場
第4集第26話

在本篇中擔任的角色
在受苦無有數量處打雜。周遭的人都叫他「原本一寸的」，累積了龐大的壓力。

打出小槌意指大地？出人頭地當到中納言的男人的末路

《鬼灯的冷徹》裡出現的一寸法師，是個被叫做「原本一寸的」、身型跟一般人身高差不多的男人。而且還為了娶公主為妻，欺騙了宅邸裡的人們，因為此罪行而被打入受苦無有數量處

打雜。

一寸法師也曾打倒鬼，但無論是跟公主結婚所使的計謀，或是為了自己而使用打出小槌、把自己身體變大、變出金銀珠寶建造房子等事蹟，這在民間故事的英雄中算是很利己的人物。

在地獄打雜的一寸法師不只是脾氣差，而且為了自己還是想再用一次打出小槌來變小。可見

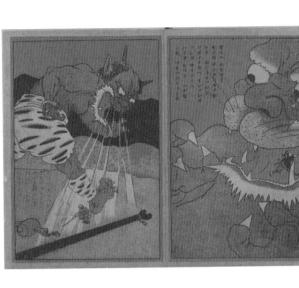

被鬼吞進肚子裡的一寸法師，手裡拿著一根針就擊敗了鬼。《一寸法師》（國立國會圖書館藏）

是個相當任性的角色。

但是，這樣的一寸法師**原本擁有很高貴的**身分，父親原本是堀河的中納言，是個被奸計陷害遭到流放的貴族。

雖然一寸法師最後出人頭地當到中納言，卻不只是因為他打倒鬼且成為有錢人，終究還是因為他父親曾是貴族。

就像鬼灯所說：「**他原本該下地獄的。**」（第4集第26話）一寸法師是日本民間故事中的黑暗英雄。

竹取物語

日本最古老的故事，是高天原的神明贖罪

輝夜姬是在高天原犯錯後的贖罪物語

「從前從前，據說有個伐竹的老翁——」以這段話為開頭的《竹取物語》原作者不明，是日本最古老的民間故事。

第10集第82話出場的輝夜姬，雖然是伊邪那岐命的孩子，卻因為太過任性，月讀就把她從

高天原貶落凡間。換句話說，竹取物語是輝夜姬在高天原犯錯後，在人間贖罪的故事。順帶一提，故事最後一幕是輝夜姬回到月亮上，輝夜姬不是人類而是**外星人**的說法也從此而來。

另一方面，據說包括輝夜姬在內，故事中登場的人物都是以真實人物為原型。

向輝夜姬求婚遭拒的人物

初登場
第10集第82話
在本篇中擔任的角色
美麗的輝夜姬成了男性之間的話題。不只是白澤與桃太郎，連鬼灯都一時興起去見她的芳容。

114

在山上發現發光竹子的老翁圖，以及最後輝夜姬回到月亮上的畫。《竹取物語》（國立國會圖書館藏）

中，車持皇子的原型據說是**藤原不比等**。不比等是與後宮淵源很深的人物。拒絕他的求婚不只讓他面上無光，若輝夜姬嫁給當時的皇帝進入後宮，更會影響不比等女兒們的地位。接受皇帝求婚會得罪藤原家族；拒絕皇帝求婚又會被降罪。陷入兩難的輝夜姬勞心到最後，終究病倒了。這樣的故事版本也是存在的。

或許人們就是同情輝夜姬如此悲慘的遭遇，後來才會說她升天回到高天原去了吧。

夕鶴

民間故事中並沒有穿著白無垢自動送上門的老婆!?

以白鶴報恩為構想所創作的木下順二的戲曲《夕鶴》

窺探織布的情況時，結果發現居然是一隻鶴。這是則很有名的日本民間故事《白鶴報恩》。

在《白鶴報恩》中，幫助白鶴的是位老爺爺，一般說法是鶴變成年輕人來到老夫婦家盡孝道。

另一方面，在《鬼灯的冷徹》中登場的阿鶴，則穿著白無垢來找救過她的鬼灯。這個故事的原梗，來自於以白鶴報恩為題材、西元一九四九年初公演的木下順二的**戲曲《夕鶴》**。

在積雪深厚、穀物收成不易的日本東北農村地區，白鶴報恩是椿美談。可是來到大阪，同樣是白鶴報恩，卻變成帶有笑點的黑色幽默故事了。

116

鶴的求偶舞也很有名。用熱情舞姿求偶的身段，跟從事結婚活動的阿鶴前往造訪鬼灯的橋段，似乎讓人感覺有點相似。《夕鶴》（國立國會圖書館藏）

直到偷窺織布情況的橋段為止，都還是一樣的。但被發現了的白鶴想飛走，卻因為拔了太多羽毛而飛不遠摔下來。發現白鶴的人覺得很幸運，就把牠烤來吃了。大阪自古就是個商業活動活躍的城市，故事會有如此改變或許還滿合理的。

鶴在日本是被神聖化的鳥類，而大阪的故事發展，在全國流傳的白鶴報恩故事中，也算是很奇特的版本。

文福茶釜

狸貓為賣舊器具的救命恩人犧牲奉獻的故事

初登場
第 3 集第15話

在本篇中擔任的角色
身體附著著茶釜的狸貓。登場時只是很普通的路過而已，芥子卻以他是狸貓這個理由就毆打了他。

受到好心人幫助而報恩的

異形狸貓

說到在《鬼灯的冷徹》中登場的《文福茶釜》裡的狸貓，在第 3 集第 15 話中，因為芥子對「狸貓」一詞有所反應，把牠誤認為是《喀嘰喀嘰山》裡的狸貓的。雖然這支茶釜是狸貓變的，但牠卻無法恢復原來的樣子了，因為身為「狸貓」就被芥子毒而追殺牠。在第 9 集第 74 話也只

打，是個老掃到颱風尾，有點可憐的狸貓。雖然文福茶釜在本作中出現好幾次，卻沒介紹過牠的故事。

和尚用買來的茶釜燒水，結果茶釜居然躁動了起來，覺得詭異的和尚就把茶釜讓給賣舊器具的。雖然這支茶釜是狸貓變的，但牠卻無法恢復原來的樣子了，賣舊器具的知道後感到同情，於

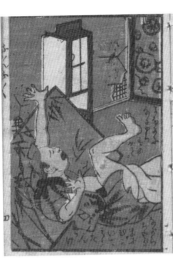

以為是普通茶釜卻變成狸貓，因此而受到驚嚇的男子。可以仔細觀察狸貓，會發現只有身體還是茶釜的樣子。《文福茶釜》（國立國會圖書館藏）

是就以文福茶釜之名義供人參觀賺點小錢。最後，茶釜姿態的狸貓病死了，賣舊器具的悲傷之餘，就在群馬縣的茂林寺供養狸貓。

據說要讓人參觀賺錢並不是賣舊器具的主意，而是狸貓主動提出的。無論是白鶴報恩或文福茶釜，都告訴我們神的使者會讓幫助動物的人變得富裕，也可視為是用來宣導愛護動物的故事吧。

剪舌麻雀

一旦起貪念，就會被怪物襲擊的審判葛籠

初登場
第 9 集第 70 話

在本篇中擔任的角色
都市王的輔佐官——葛，姪女就是那個舌頭被剪的麻雀啾子。葛的身形非常嬌小，所以常對他人虛張聲勢。

制裁本性的大大小小葛籠
貪心人的成敗關頭

受老爺爺寵愛的麻雀，吃掉了老奶奶用來貼紙門的糨糊[1]，於是被剪了舌頭。《剪舌麻雀》的故事即是以此為開端。隨後，老爺爺去找逃走的麻雀，麻雀便送他**裝滿錢幣**的小葛籠，但貪心

的老奶奶選擇了大葛籠，而裡面卻裝了**蜈蚣與蛇**。

雖然這是則告誡人們不可貪心的故事，但依據地方不同，有些故事裡的麻雀會換成**媳婦**。就是現代所說的**「婆媳戰爭」**。有一說是把媳婦趕出家門的婆婆，在之後遭到媳婦報復。此外也有一種說法是撿到麻雀的人是個男孩。

[1] 用麵粉和水調成的糊狀物，用以黏物。

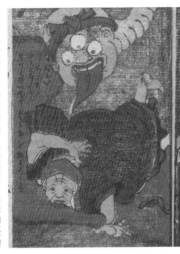

選擇大葛籠的貪心老奶奶，被裡面冒出來的怪物襲擊。《剪舌麻雀》（國立國會圖書館藏）

順帶一提，《鬼灯的冷徹》裡舌頭被剪掉的麻雀的叔叔——葛，是以都市王的輔佐官身分登場。此外，葛籠的範本，則是都市王用來審判罪行的「光明箱」，裡面放的是對人有好處的經文。但若多行不義，裡面就會冒出火焰或怪物。

江口老師以此為題，將民間故事與地獄成功地融為一體，那麼老夫婦目前又在何處呢？老爺爺登上極樂世界，老奶奶下地獄⋯⋯？

四谷怪談

伊右衛門的殘忍無情在民間故事中也是翹楚

初登場
第2集第7話
在本篇中擔任的角色
儘管被丈夫殺害變成燈籠鬼，仍深愛著丈夫伊右衛門的女性。

為了達成自己的目的殺害岳父與妻子的殘虐丈夫──伊右衛門

《四谷怪談》是以江戶元祿時代發生的社會案件為題材，所撰寫的關於伊右衛門與於岩的故事。兩人在《鬼灯的冷徹》第2集第7話登場。

於岩自己對雨夜物語中登場的好色男正太郎說：「伊右衛門大人幹得更過分就是了。」（第7集第55話）伊右衛門對妻子所做的事就是如此殘酷。

伊右衛門殺了於岩的父親，剝下他的臉皮讓他面目全非，之後卻能若無其事地跟於岩結婚。

後來，他開始對病倒的於岩感到不耐煩。於岩原本要吃鄰居

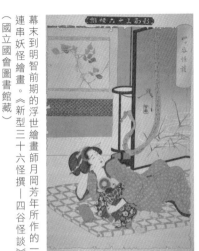

幕末到明智前期的浮世繪畫師月岡芳年所作的一連串妖怪繪畫。《新型三十六怪撰—四谷怪談》（國立國會圖書館藏）

於岩被伊右衛門殺害後，靈魂附在提燈上，引起一堆靈異現象。《小倉擬百人一首—大中臣能宣朝臣》（國立國會圖書館藏）

奶媽送她的靈藥，但喝到的卻不是藥而是會毀容的毒。伊右衛門見到她的樣子便拋棄她，娶了把藥送給於岩的鄰居的孫子。

於岩因此悲慘而死，但她的怨念太深，便持續攻擊鄰居跟伊右衛門。

在《鬼灯的冷徹》中，於岩說伊右衛門是「比鬼灯好的男人」，但姑且不論伊右衛門的長相，內在根本就是最邪惡的男人。烏天狗警察們說是「糟蹋了一個帥哥」（第2集第7話）確實很貼切。

123

雨月物語吉備津之鍋

女人的怨恨比男人更深刻，有時還會咒殺丈夫

初登場
第 7 集第55話

在本篇中擔任的角色
因咒殺丈夫正太郎而下地獄的妻子磯良獲得減刑。丈夫正太郎則正在吼吼處地獄服刑。

因丈夫背叛而報復的妻子
成為怨靈不斷地詛咒丈夫

《雨月物語》是江戶時代後期，上田秋成所寫的怪奇小說。

簡言之這不是妖怪故事，而是在談信義、愛與憎恨等遭到命運捉弄的人們所釀成的悲劇，寫來情感豐富。

在第 7 集第55話中，吉備津之鍋的磯良以怨女中的黑馬登場，該話交代了對丈夫正太郎的背叛加以報復的磯良故事始末。

儘管正太郎為了逃離磯良，連續42天都住在貼滿符咒的佛堂裡，但42天後當鄰居撕下符咒打開門時，只聽到正太郎的慘叫聲，佛堂也僅剩下大量血跡。

正太郎與磯良的占卜結果為凶，卻還是結婚了。而這裡的占凶，卻還是結婚了。而這裡的占

124

考察

落窪物語

虐待繼子的案例會隨著地獄的介紹登場？

《鬼灯的冷徹》從日本神話到江戶時代，有各式各樣的故事登場。其中有以桃太郎或一寸法師這樣的正義之士為題材的作品，也有雨月物語或四谷怪談之類以夫妻愛恨情仇為題材之作、更有像喀嘰喀嘰山這種報復故事、以及白鶴報恩或文福茶釜這種報恩故事。

畫出人生百態的《鬼灯的冷徹》，目前還沒提過的就是虐待繼子繼女的故事了。

以白雪公主跟灰姑娘的故事為首，全世界存在許多虐待繼子繼女的故事，像日本就有《落窪物語》。

就算幸福了還是要復仇，有仇必報的夫妻

未來肯定會登場!?

期場
預登 獄卒研習的一環

在鬼灯應該會定期舉辦的獄卒研習中，做為研習的一環，夫妻將會聯袂登場，前來傳授報復方式嗎？

126

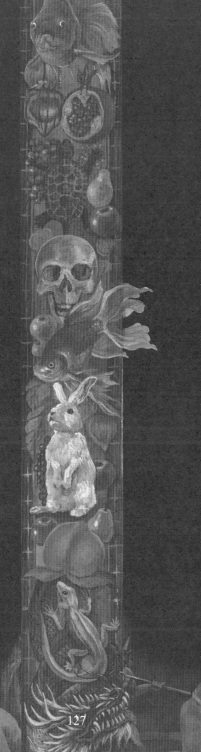

《落窪物語》是敘述一位喪母之後被繼母虐待的千金小姐，後來嫁給貴公子道賴過著幸福快樂生活的故事。當然如果是這麼快樂的結局，那麼除了繼母之外的人都會上天堂，但道賴對繼母他們一千人的復仇手段非常地狠。

道賴的復仇就是把繼母等中納言一家大小都捲進來。繼母藉清水參拜爭車位所設的局被道賴破壞，讓繼母面上無光；奪中納言的房產、再破壞繼母親生女兒跟結婚對象的婚事，塞一個醜男讓她嫁，報復手段毫不手軟。

而繼母虐待千金小姐的方式，就是讓她住在屋子最偏僻的角落，讓她做堆積如山的針線活，還搶走小姐親生母親留給她的值錢遺物。

儘管繼母的虐待很惡毒，但道賴的報復卻也是青出於藍。

考慮到連喀嘰喀嘰山的兔子芥子也在地獄擔任獄卒，說不定鬼灯也很認同落窪姬跟道賴的復仇精神，或許他們夫妻也在地獄的某處工作呢。

127

「循序漸進地

報復⋯⋯就是

我的座右銘。」

By 芥子（第 3 集第 15 話）

日本神話

阿香姐的起源是蛇巫女嗎!?

伊邪那美命、伊邪那岐命、木花咲耶姬、石長姬、豐玉姬、鹽椎神……

黃泉之國

以前的死者們全都聚集在同一個地方！

初登場
第 5 集第37話
在本篇中擔任的角色
存在於鬼灯還是人類小孩的那個時代，是地獄的前身。

亡者們胡作非為，問題堆積如山的那個世界

黃泉在第 5 集第 37 話第一次登場，應該是「八岐大蛇還在現世的時候」，《古事記》和《日本書紀》裡記載的日本神話時代。

鬼灯在這個時代被當作活祭品後成了亡者，後來到那個世界。當時的「那個世界」還不是現在鬼灯從事輔佐官的「地獄」，而是「黃泉」。

日本神話時代，世界被區分為四個部分。神明所居住的「高天原」、人們居住的地上、地下的國度「根之國」，還有死者的世界黃泉。

天國與高天原，地獄與黃泉都被視為相同的地方，但高天原與黃泉是日本神話，地獄與天國

（極樂）屬於佛教，因為來由與概念都不同，所以原本就是兩回事。

此外，高天原只有神明可以居住，不是亡者可以去的地方。黃泉不只有善人跟惡人，住在高天原的神明死後也會成為亡者，全部都會前往黃泉這個死者的世界。身為神明的伊邪那美會在那個世界所在的黃泉，也是因為死後的世界只有一個。

就像鬼灯的朋友蓬所說：「亡者都在胡作非為。」（第5集第37話）因為不像地獄一樣有判斷對錯並贖罪的體系，亡者們不用受罪，因此就任意妄為了起來。

在《鬼灯的冷徹》中，彙整了黃泉之國各種問題之後，向伊邪那美具名提出黃泉改革案，創立了地獄與天國的制度。年幼的鬼灯曾建議要依照亡者的行為決定他們的住處，地獄中需依照罪行的類別前往不同的地方，這點也是以當時鬼灯的提議為基礎。

伊邪那美命與伊邪那岐命

為了報復丈夫而創造各種地獄的女王

初代輔佐官是神代的偉大神明，黃泉的女王！

正如鬼灯曾對伊邪那美命說過：「妳從前可是與伊邪那岐命一同打造日本根基的非凡人物。」（第5集第37話）伊邪那美命與她的丈夫**伊邪那岐命**共同創造大八島（日本列島），是產下各方神明的天空神。可是產下火神的伊邪那美命在生產時被火焰燒死，成了黃泉的居民。

為了找回心愛的人，伊邪那岐命追著愛妻來到黃泉之國，伊邪那美命卻拒絕離開黃泉之國。

儘管如此，伊邪那岐命還是拼命懇求，伊邪那美命受他的誠意感動，去與黃泉的神明們商量是否能回去時，伊邪那岐命因為太想念她就偷看她的樣子，卻意

初登場
第5集第37話

在本篇中擔任的角色
原本是創立了日本的神明，後來空降地獄成為閻魔大王的初代輔佐官。現在隱居中。

132

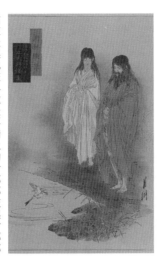

站在天與地交界處天浮橋上的伊邪那岐與伊邪那美，他們用天沼矛充分攪拌混沌的大地，掉落的水滴聚集起來就成了島嶼。《月耕隨筆》（國立國會圖書館藏）

外發現她簡直面目全非，伊邪那岐命因此嚇得逃走。

另一方面，自己的樣子被看見讓伊邪那美命憤恨不已，派人追殺逃亡的伊邪那岐命。拼命逃走的伊邪那岐命用大岩石堵住了黃泉出入口，就此與伊邪那美命分別。

「走著瞧吧，伊邪那岐！」（第5集第37話）說出自己的私怨並創造一堆地獄，是妻子針對丈夫背叛的怒火。

《鬼灯的冷徹》裡的伊邪那美命目前隱居中，正如閻魔大王給予她工作勤奮的評價一般，她不只是創造國家的神、黃泉女王，在現代也受到人們的崇敬而相當活躍，是掌管**安產**、**製鐵**、**生意興隆**的神明，鮮明地存在於全國人民的信仰中。

木花咲耶姬與瓊瓊杵尊

天皇家有壽命之限是因為退回了石長姬

初登場
第4集第29話

在本篇中擔任的角色

身為美麗的山神，卻遭到醜女姊姊的單方面疏遠。生產的故事是鬼灯他們設計的魔術。

事實上是天皇家的祖先，家世顯赫的瓊瓊杵

美人妹妹木花咲耶姬與醜女姊姊石長姬，要一起嫁給從高天原被派來地上的神明瓊瓊杵尊，可是因為姊姊太醜，於是就獨自被遣回山上了。

木花咲耶姬象徵著花朵盛開般的繁盛，石長姬則象徵如岩石般不變的生命，因此兩人一起則象徵一族的繁榮。可是因為瓊瓊杵尊退回石長姬而激怒了她們的父親大山津見神，於是決定讓天皇及人類的壽命有如花一般虛幻短暫。

第6集第46話〈咲耶姬的表演〉裡提到，跟瓊瓊杵尊結婚的木花咲耶姬雖然懷孕，瓊瓊杵尊卻不願承認那是自己所生，使得

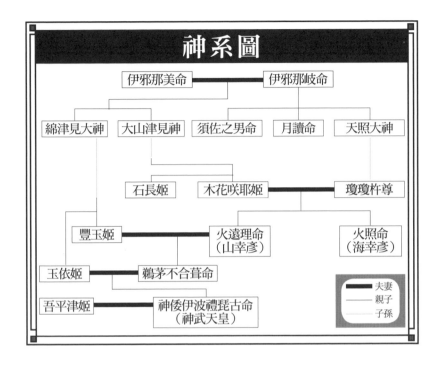

神系圖

伊邪那美命 ── 伊邪那岐命

綿津見大神 ── 大山津見神 ── 須佐之男命 ── 月讀命 ── 天照大神

石長姬 ── 木花咲耶姬 ── 瓊瓊杵尊

豐玉姬 ── 火遠理命（山幸彥） ── 火照命（海幸彥）

玉依姬 ── 鵜茅不合葺命

吾平津姬 ── 神倭伊波禮琵古命（神武天皇）

夫妻
親子
子孫

木花咲耶姬傷心欲絕。

這時候就引發了生產騷動，宣稱既然是神明瓊瓊杵尊的親生孩子，就有辦法在大火中出生。

《鬼灯的冷徹》雖然把瓊瓊杵尊描寫成優柔寡斷的男人，但他其實是日本神話中最高神明天照大御神的孫子，也是第一代天皇神武天皇的祖先。年紀輕輕就掌控了各種重要的事項，在工作上是很有前途的男子。

135

石長姫

富士山會變得那麼高，姊妹不睦是其原因？

初登場
第4集第29話
在本篇中擔任的角色
討厭妹妹木花咲耶姬跟美女。偶爾認為污染山的美人太多時，就會噴火。此外很喜歡帥哥。

總之，要用醜的東西供奉山神。以鬼頭魚祭山的真相是？

原本要嫁給瓊瓊杵尊卻被退貨的石長姬說過：「要是美女上山，就推倒樹木壓死她！」（第4集第29話）非常地討厭美女。山上的神明自古以來就被認為是醜女且善妒。在《鬼灯的冷徹》中也是，木靈說：「最後還傳成『供奉醜陋的東西，山神才會高興』……」（第4集第29話）這點並不限於石長姬而已。

第29話中有描繪人類供奉鬼頭魚的場面。這是全國性的習俗，表示供奉比醜陋公主還醜的鬼頭魚，才會讓公主高興。三重縣尾鷲市的「笑祭」，就是讓山神嘲笑鬼頭魚的醜陋，哄山神高

興以祈禱豐收。這樣的祭典至今
仍留了下來。

不只是《鬼灯的冷徹》中所
提到的相關性，此外，據說當人
們去攀登石長姬的化身大室山
時，只要讚美木花咲耶姬的化身
富士山，嫉妒心強的石長姬就會
害你受傷。原本奉石長姬為神的
伊豆下田富士與奉木花咲耶姬為
神的駿河富士，兩座山感情很
好，但隨著石長姬越長大越對自
己的醜陋感到難過，也就討厭跟
美女妹妹見面，在兩人之間立起
了屏風。這就是位於靜岡縣伊豆
半島中央東部橫跨東西方向的**天
城山**。木花咲耶姬總是墊高身體
想要見姊姊一面，而石長姬則想

遮掩自己的臉，結果下田富士就
變成一座小山，駿河富士就成了
日本第一高山了。

第13集第108話中也描繪到一
個場面，石長姬因為看到在山裡
亂丟垃圾的美女們，憤怒值破
表，不顧木靈的阻止噴發了。儘
管如此，石長姬或許很明白自己
能引發自然現象的能力，所以漫
畫中也描繪過她很克制不讓情況
失控的情景呢。

火遠理命（山幸彥）

釣魚鉤不見了而前往龍宮城的浦島太郎

初登場
第 8 集第61話
在本篇中擔任的角色
豐玉姬在龍宮城所提起的，浦島太郎傳說的原型人物。

浦島太郎是木花咲耶姬的孩子

在《鬼灯的冷徹》裡提到的山幸彥，是在民間故事登場的浦島太郎的原型。此外，他在日本神話裡的名字是**火遠理命**，是木花咲耶姬的第三個兒子。

在《古事記》中，擅長在山裡打獵的山幸彥，有天跟擅長捕魚的哥哥海幸彥交換獵具，出門去釣魚。可是他不慎遺失了哥哥借他的釣鉤，苦惱之際受到鹽椎神的指點前往龍宮城，遇見了豐玉姬。

山幸彥在龍宮城大約住了三年之後，豐玉姬就把他弄丟的釣鉤還給他，讓他回到地上了。

138

豐玉姫

被發現真面目後，就離開地上回到海底的美麗公主

初登場
第8集第61話
在本篇中擔任的角色
為了尋找茄子弄丟的閻魔帳，鬼灯一行人在龍宮城認識的美麗女子。真面目是鯊魚。

浦島太郎故事中，乙姫的原型

在民間故事《浦島太郎》裡登場的乙姫，原型是綿津見的女兒豐玉姫。《鬼灯的冷徹》裡，鬼灯一行人來到龍宮城時認識了她。儘管有著美麗女性的姿態，真面目卻是鯊魚，鬼灯還說了：

「這麼說來，山幸彥先生也有被她的真面目嚇到。」（第8集第61話）

豐玉姫跟來到龍宮城的山幸彥結婚。在地上生孩子的時候，露出了原來鯊魚的面貌，那樣子被山幸彥看到了。被發現真面目的豐玉姫最後留下孩子，獨自回龍宮城去了。

綿津見神

伊邪那岐命作禊禮時誕生的海神

初登場
第 8 集第61話
在本篇中擔任的角色
鬼灯一行人在龍宮城認識的豐玉姬的父親。在芥子覺得不愉快時與她攀談。

全國各地都受供奉的海神

綿津見神是日本神話中的海神。日文中「綿（wata）」是**海**的古語，「津（tsu）」是「的」，「見（mi）」是**神靈**的意思。

伊邪那岐命自黃泉國歸來作禊禮[1]時，產生了底津綿津見神、中津綿津見神、上津綿津見神三位神祇，這些總稱為綿津見神。

將綿津見神供奉為海洋守護神的綿津見神社，全國各地為數不少，以福岡縣志賀島的志賀海神社為總本社。

當浦島太郎的原型山幸彥來到龍宮城時表現歡迎，還讓他跟女兒豐玉姬結婚。

1 以海或河川的水洗淨身軀，淨化罪孽與汙穢。也是古代一種驅除不祥的祭祀。

鹽椎神

漁業跟鹽業都是來自於鹽椎神的教導

初登場
第 8 集第61話

在本篇中擔任的角色
為了尋找茄子弄丟的閻魔帳，鬼灯一行人在海邊遇見的海龜。帶著他們前往龍宮城。

教導人們製鹽方法的神明

以「載浦島太郎去龍宮城的海龜」角色廣為人知的鹽椎神，是掌管海流的神明、航海之神。

在《鬼灯的冷徹》第 8 集第 61 話裡，鬼灯等人要去龍宮城時並不是坐在海龜殼上，而是坐在救生艇裡，伴隨著「咕嚕咕嚕」的音效，呈現鹽椎神控制海流的場面。這正是掌管海流之神的力量。

此外，鹽椎神也有個傳說，就是「**教導人們製鹽的方法**」。宮城縣鹽竈市就有一座祭祀鹽椎神的神社總本山——鹽竈神社。留下的傳說並非因他是海洋之神，而是因為他教導了人們漁業與製鹽的方法。

日本武尊

日本武尊戰死之後，化成天鵝上天國去了？

初登場
第 4 集第26話
在本篇中擔任的角色
收集到三種神器再加上不可思議的力量，就能夠召喚的人物。

因擁有強大的力量而遭父親疏遠，最後死去的英雄

提到**日本武尊**，是日本神話中家喻戶曉的名人。因為擁有過於強大的力量而遭父親忌憚，最後戰到氣力耗盡而死的英雄。

在《鬼灯的冷徹》第 4 集第26話中，有提過收集到三種神器再加上不可思議的力量，就能夠

召喚這位英雄，當時只有剪影出場。日本武尊出生時是第 12 代景行天皇的第二皇子，在父親的命令下討伐反對天皇家的勢力，因此不停地遠征。天皇對於力量過於強大的日本武尊備感威脅而心生恐懼，在他平定西日本之後，又命日本武尊去討伐東國。

日本武尊去討伐東國，又在討伐東國之際，日本武尊手持的就是草薙之劍，那也是須佐之男尊

142

打敗八岐大蛇時獲得的三樣神器之一。

繼東國征伐之後，他又奉命去打倒滋賀縣伊吹山上的荒神，這次因為他留下草薙之劍就出門遠征，中了荒神的瘴氣後受了致命重傷。後來，日本武尊的魂魄便化成天鵝升天了。

位於大阪府羽曳野市有座名為白鳥陵的現存古墳，相傳就是死去的日本武尊化身的天鵝最初降落之地。

《鬼灯的冷徹》裡有許多英雄都住在地獄裡，不過其中卻沒有日本武尊。或許就像傳說中日本武尊是變成天鵝升天那樣，現在他是住在天國呢。

日本武尊——討伐反天皇勢力的豪族們。圖中就是戰役的其中一幕。《芳年武者無類—日本武尊·川上梟師》（國立國會圖書館藏）

阿香與蛇巫女

喜歡蛇是有原因的！繩文時代與蛇信仰

初登場
第1集第5話
在本篇中擔任的角色
深受男性仰慕、女性憧憬。在眾合地獄擔任官吏的美人。與鬼灯從小就認識。

神代的人們超喜歡蛇？
阿香以前是蛇巫女？

在眾合地獄擔任官吏的阿香，從小跟鬼灯在同一間學舍長大，能夠制止水火不容的鬼灯與白澤之間的爭吵。甚至包括唐瓜在內的男女獄卒們都很喜歡她，本篇作品中描述的她就是個完美女性。可是，阿香是個甚至會把女性。

活蛇當腰帶的**蛇愛好家**，我們也得知那種熱愛的程度，會讓一般男性退避三舍。

蛇雖然在現代日本為一般人所害怕，**但自古以來，在日本就被奉為神聖的存在**。繩文時代的土器或土偶，目前已確認有蛇的造型，從這點看來可得知從那時開始，日本人就與蛇有很深的羈絆了。

此外，在出雲大社等受供奉的蛇，經常都是盤成一捲的姿態。這是因為盤據的姿態接近於圓錐形，象徵高山。奈良縣三輪山的神是蛇，據說也是因為那座山的形狀讓人聯想到巨大的蛇，

「三輪」指的是神蛇盤了三圈的意思，才會以此命名。

甚至在長野縣出土的土偶中，也發現了有頭上盤著蛇的造型。這顯示了侍奉蛇的蛇巫女存在，根據《常陸國風土記》記載，蛇巫女與神蛇交配後，就要負責養育幼蛇。

第11集第88話〈阿香姐〉中，能窺得阿香與鬼灯幼年時代的展示人偶上的說明是「神代・

繩文時代」。此外，她在自己房間還養了許多個蛇獄卒的卵，看來還同吃同睡呢。

喜歡蛇喜歡到他人無法理解的程度，是繩文時代的信仰，那麼說不定阿香或她的家人曾是蛇巫女呢。

預登 與年幼的鬼灯有關

日本神話之中目前尚未登場的天照大神與須佐之男尊的姊弟吵架，會在鬼灯與同學的惡作劇騷動中登場嗎？

日本神話最大宗的姊弟吵架，會與年幼的鬼灯等人一起登場？

《鬼灯的冷徹》中，出現許多與日本書紀或古事記相關的日本神話的神明們。第10集第79話有因幡的白兔登場，幫助負傷因幡白兔的大國主命也登場了。在知名的神明幾乎都登場的情況下，現在作品中連影子都還沒見到的神，就是從伊邪那美命的左眼生出來的天照大神，以及從她鼻子生出來的須佐之男兩姊弟了。

天照大神與須佐之男尊在第3集第17話中，只有名字跟軼事隨著八鹽折之酒被提及而已，卻沒有描述目前兩人到底在哪裡做些什麼。伊邪那美命在自己死後，把高天原交給天照大神，海原則交給須佐之男尊掌管。此外，天照大神也是太陽神，

146

是日本神話中最高位的神明。

神明們會統治他們所被賦予的領地，其中只有須佐之男尊不這麼做，他為了見死去的母親伊邪那美而離開海洋，在高天原到處搗蛋，他的父親伊邪那岐因此對他失望，把須佐之男尊流放到地上。

須佐之男尊要去見母親之前，曾向在高天原的天照大神打過招呼，認為弟弟要來踢館的姊姊全副武裝前來迎接。此時她跟須佐之男尊還交換物品以證明自身的清白。

可是證明了自身清白的須佐之男尊卻得意忘形，開始在高天原作亂。於是天照大神最後對弟弟的暴虐感到無奈，把自己關進天岩戶的洞窟之中。

《鬼灯的冷徹》中，把高天原跟地上都拖下水的終極姊弟吵架目前還沒登場，但因為這個故事很有名，登場的可能性不低。說不定就像木花咲耶姬生產事件那樣，年幼的鬼灯一干人會半玩鬧地跟姊弟吵架扯上關係呢。

147

「那傢伙因為跟姊姊吵架，心有不甘，就直接在姊姊的神殿裡大〇喔。」

By 白澤（第3集第17話）

148

第5獄

歷史人物列傳

史上最大魔王・織田信長會佔據閻魔廳！？

妲己、楊貴妃、小野小町、聖德太子、源義經、葛飾北齋、鳥山石燕……

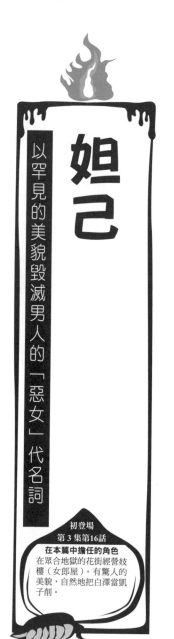

姐己

以罕見的美貌毀滅男人的「惡女」代名詞

初登場
第3集第16話
在本篇中擔任的角色
在眾合地獄的花街經營妓樓（女郎屋）。有驚人的美貌，自然地把白澤當凱子削。

幾乎等同於「惡女」代名詞的人為何會經營妓樓？

出現在中國殷商王朝的姐己，以自己的美貌當武器，教唆當時的掌權者，做盡了一切殘虐無道的惡行，是「惡女」的代名詞。而這樣的女性，到底是為了什麼在眾合地獄裡經營妓樓（女郎屋）呢？

根據傳說，姐己是西元前11世紀左右，中國古代殷商王朝的紂王之后。她仗著自己的美貌讓丈夫對她言聽計從，耽溺於酒池肉林，還一再虐殺無辜的人們。設計了一連串的計謀，企圖讓殷朝滅亡。

姐己的真面目自然就是千年九尾狐了。她歷經了三千年不斷的轉世，變身成迷惑男人的美

150

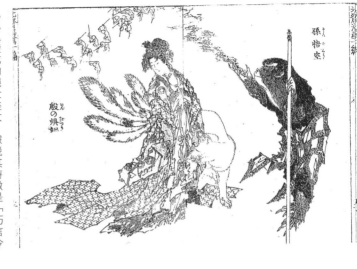

孫悟空

般の娘御

九尾狐變成的絕世美女。據說其特徵是「巧言令色，耽溺淫樂之事」。會在歷史朝代交替時出現，勾引當時的掌權者。

女，伺機而動毀滅國家。最後來到平安末期日本的九尾，以**玉藻前**之名接近鳥羽上皇，但卻遭到**陰陽師安倍晴明**揭穿身分並加以討伐。

儘管妲己讓人聞之色變，卻還是有著一般的女人心。為了得到紂王的寵愛，她從桃花抽出汁液塗在臉頰上，成了「化妝」的起源。從這點看來，妲己也是迷人女性的代名詞，或許經營妓樓就是她的「天職」也說不定。

楊貴妃

因為過度美麗而招來死亡的絕世美女

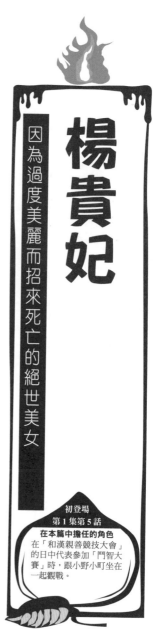

初登場
第1集第5話

在本篇中擔任的角色
在「和漢親善競技大會」的日中代表參加「鬥智大賽」時，跟小野小町坐在一起觀戰。

過度的美貌帶來毀滅

「古代中國最美的女人」

楊貴妃相傳是古代中國最美的女人——可是，她也是因為美貌而毀滅了自己的**悲劇女主角始祖**。自己過度的美麗替她招來死亡。

楊貴妃是西元八世紀初期中國唐代的平民女子。一般來說她

的人生就是那樣了，但當時的審美觀喜愛豐滿的體態，故黃帝玄宗的兒子便選上了她，確實是真正的飛上枝頭當鳳凰。可是玄宗發現她後並迷戀上她，認為給兒子當妻子太可惜了，因此橫刀奪愛，與楊貴妃當了真正的夫妻。

老來沉溺於戀愛中的玄宗，把所有能賞賜的都給了楊貴妃。因為投入大量金錢而荒廢國政，

152

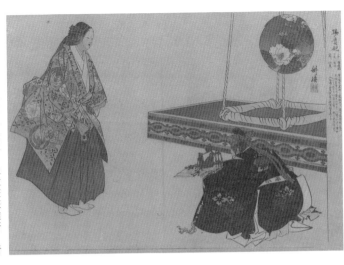

被視為是絕世美女的楊貴妃，從壁畫來推斷，看起來並非是個體態非常豐滿的女性。當時美女的標準並非五官造型，而是豐腴的體態。《能樂圖繪》月岡耕讀

最後人人諷刺楊貴妃是「滅國的妖女」、「**傾國美女**」。最後導致臣子們造反，她被以「**迷惑皇帝的妖女**」論罪賜以自殺之刑。於是她就以白綾絞首，年紀輕輕便香消玉殞。

成為當權者犧牲品的悲劇女主角——楊貴妃，來到「**那個世界**」終於獲得自由了。畢竟她生前絕對不可能這麼輕鬆地前往「**競技大會**」觀戰啊。

小野小町

將戀愛心情熱烈地寄託在和歌中的女性歌人

代表平安時代的女性歌人

小町真的是絕世美女嗎?

活躍於平安時代前期的小野小町,是代表古代日本的女性歌人[1]。將戀愛中的女人心以柔和豔麗的風格詠唱的作品,在經過一千二百年的現代仍歷久不衰。

這樣的小町,也是個眾所周知的才色兼備佳人。以前人都稱美麗的女孩為「小町」,這也是身為絕世美女的她的名字由來。

此外,與她美貌有關的韻事也很多,成為許多能劇或淨瑠璃[2]的題材。但實際上,有關小野小町的詳細家譜目前仍不明確。雖然有許多繪有小町的繪畫,然而背影卻佔了大半。這是因為生前的

初登場
第 1 集第 5 話
在本篇中擔任的角色
「和漢親善競技大會」的日中代表參加「鬥智大賽」時,跟楊貴妃坐在一起觀戰。

1 日本傳統詩歌形式和歌的創作者。

2 日本傳統藝曲,是一種以說故事為主,用三味線伴奏的戲劇。

小町畫像或雕刻並沒有留存下來，眾人並不知道她真正的長相。

儘管很可惜無法判斷小町是否真為美女，但透過她留下來的和歌，可以確定是個有諸多戀情的女子。

「假寐見容姿，從此做夢癡[3]。」是她的和歌之一。這段的意思是，在半睡半醒之間彷彿見到心愛的人，於是覺得夢裡的虛幻世界比現實世界還要真實。

將所有人都曾經歷過的相思之苦、淒婉的情感表現得淋漓盡致。

她在「和漢親善競技大會」中對鬼灯一見鍾情，還立刻把愛戀心情寄託在和歌裡。若生前的小町也留下此首歌，肯定也會是名和歌的其中一首吧。

實際上詳細家世依然成謎的小町。被認為是小町之墓的地方，全國各地有好幾個。蓋上一層薄紗的來歷，也是「美人傳說」中的一項必備要件吧。《古今名婦傳—小野小町》（國立國會圖書館藏）

3
譯文摘自：《古今和歌集》張蓉蓓譯，致良出版社。

155

聖德太子

建立日本國家基礎的罕世政治家

「鬥智大賽」中擔任日本代表也令眾人認可，正是日本最聰明的頭腦！

聖德太子在第 1 集第 5 話描繪的「和漢親善競技大會」的「鬥智大賽」中，以日本代表的身分出場，與中國代表諸葛孔明對戰。與他有關的故事非常多，是個不世出的傑出人物。活躍於

六～七世紀政治舞台上的聖德太子，派遣了遣隋使前往中國大陸迅速吸收先進文化，制訂「冠位十二階」及「十七條憲法」等制度。讓佛教深入人心，打算建立以天皇為中心的中央集權國家。換句話說，他就是建立了日本國家基礎的人物。

這位聖德太子身上，存在著許多軼事。提到最具代表性的故

初登場
第 1 集第 5 話
在本篇中擔任的角色
在「和漢親善競技大會」的「鬥智大賽」中，以日本代表的身分出場，與中國代表諸葛孔明對戰。

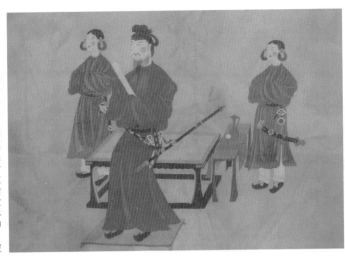

聖德太子的先見之明，不僅限於政治世界中。被他派遣到隋朝的小野妹子回來報告後，太子還對宮中使用筷子提供了獎勵。《聖德太子圖》丸井金猊

事就是「豐聰耳」了。太子能同時辨識十個人說話，還確實地做出了回答。記憶力確實驚人，但這不過是開端而已。

在《日本書紀》中，則記載太子「兼知未然」。意指他有預知能力。也就是說，太子能夠察知未來之事。雖然我們無法確定這個說法的真偽，但由此可知他擁有清晰的頭腦及先見之明。日本歷史上也有許多被稱為偉人的人，但若要選出「鬥智大賽」的代表，應該沒有比太子更適任的人選了。

諸葛孔明

《三國演義》中最富謀略的大英雄

知名的三分天下提議人，在《三國演義》中最有人氣

孔明是中國東漢末期至三國時代，活躍於二世紀後三世紀初的軍師。當時漢朝末期群雄割據，諸葛孔明橫空出世，構思了「三分天下之計」讓魏、蜀、吳

三國能停止干戈彼此制衡。因此他投入劉備麾下助他建立蜀漢，漂亮地達成了目標。

他最擅長運用清晰的頭腦來打仗。靠少數的兵力以寡擊眾之道，古今中外無人能出其右。

而他的能力發揮到極限的一戰，就是舉世知名的「赤壁之戰」了。手下僅有數萬兵力的孔明與數十萬的曹魏水師隔著長江對

初登場
第 1 集第 5 話
在本篇中擔任的角色
在「和漢親善競技大會」的「鬥智大賽」，以中國代表的身分出場，與日本代表聖德太子對戰。

峙，算準強風吹拂的時機放火。

轉瞬之間，曹魏的船隊陷入火

海，孔明大獲全勝。

而稀世的戰略家孔明與聖德

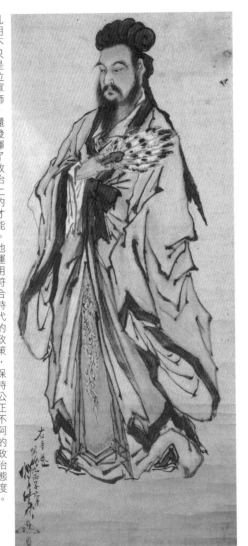

孔明不只是位軍師，還發揮了政治上的才能。他運用符合時代的政策，保持公正不阿的政治態度。

太子之間的「鬥智大賽」──身

為粉絲，肯定會想看一次這種精

彩可期的比試啊。

清少納言

撰寫《枕草子》的第一位日本散文作家

知名的隨筆集《枕草子》
是日本最早的散文!?

活躍於十世紀末十一世紀初的**清少納言**，是以《枕草子》一作聞名的女性作家。那麼她為什麼會在「那個世界」努力地**寫部落格**呢？

出生於下級貴族和歌家的家庭，清少納言自然而然就能歌詠

四季，成長過程一直都是個開朗少女。她十六歲結婚，還生了個兒子，卻被丈夫拋棄，夫妻生活沒多久就出現裂痕了。可是這麼不幸的離婚，卻為她的人生帶來轉機。當時正好宮中正在流行文藝沙龍。歌人之女的清少納言，就以一條天皇（日文：一条天皇）的皇后定子的侍女身分奉召入宮。之後她文章內描寫自然及人

物的樸實筆觸深獲好評，她也轉眼成了大紅人。因為清少納言審視事物的客觀性，是一般上流階級所不具備的。

「梳洗上妝畢，穿上薰香之衣裳。此番縱無人得見，心中亦不免雀躍歡欣。」洗好頭髮化好

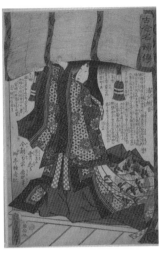

才華洋溢的散文作家清少納言。然而受到中世紀女子有才華便會招致不幸的思想影響，在後世的《無名草子》、《古事談》等作品裡，有很多她沒落的故事。《古今名婦傳──清少納言》（國立國會圖書館藏）

妝之後，穿上事先染上薰香的和服，這時就算不是特別要見誰，心情也十分愉悅。像這樣隨筆寫出日常纖細的心情，當時是沒有人能做到的。可以說清少納言是日本最早的「散文作家」。以現代來說，就宛如「人氣部落客」一樣。就算在「那個世界」，她的部落格肯定也深受歡迎吧。

藤原良相

能從「那個世界」奇蹟生還的公卿

良相能夠奇蹟似地復活，真正的理由是什麼!?

活躍於平安時代的**藤原良相**，是個以人品良善聞名的政治家。此外他還擁有個不可思議的傳說，就是他曾死過一次，去冥界一遊之後還陽。

年少時期就是個優秀人才的良相，年輕時就已經替天皇工作了。據説他與人為善，絕對不驕矜自喜。這樣的良相很快就出人頭地，才四十四歲就當上右大臣。地位相當於現代的行政院秘書長。

可是後來政局混亂，宮中爾虞我詐，過於嚴謹正直的良相無奈失勢。在五十四歲盛年患了急病，再也不復往日風光。經年的刻苦生活，他衰弱消瘦得見到他

的遺骸都讓人忍不住同情。

然而他死後不久，首都就開始傳出了奇怪的流言。據説一度病死的良相被捉到閻魔王面前，當時在閻魔王宮以臣子身分協助判決的**小野篁**從旁説項，才讓他得以從冥界還陽。

這個説法是有原因的。從前小野篁因拒絕擔任遣唐使而遭罪，將被流放到隱岐的孤島上。當時不捨小野篁這個人才的良相，當作是自己的事般到處奔走，讓小野篁得以免罪。也就是説，人們捨不得人品善良卻被權謀害死的良相，才產生了復活一説。雖説**「有錢能使鬼推磨」**，但一個人的評價，果然取決於他生前的素行呢。

新勅撰

篤信佛教的藤原良相。儘管三十多歲就喪妻，卻能摒除慾望一心向佛不再續絃。是個極為正直認真，難得一見的公卿。《前賢故實》

源義經

向鞍馬的天狗學習武術的悲劇武將

為什麼率領烏天狗？其祕密就在於他的幼年時期！

率領「烏天狗警察」的**源義經**（幼名為牛若丸），是活躍於平安時代末期的武將。也是開創鎌倉幕府的源賴朝同父異母的弟弟。

他與兄長一起興兵打倒平氏一族，在一之谷、屋島、壇之浦等戰役中都展現出驍勇善戰的一面。

成為討伐平氏最大功臣的義經功高震主，視他為威脅的哥哥便治他專斷獨行之罪，最後義經年僅三十歲就在奧州平泉自盡。他的一生宛如短暫的流星，悲劇性的末路獲得大多數人的同情，也成為後世許多傳說故事的題材。

初登場
第 3 集第20話

在本篇中擔任的角色
身為「烏天狗警察」的一員表現活躍，因其俊俏的外表，被鬼灯委以海報模特兒的工作。

164

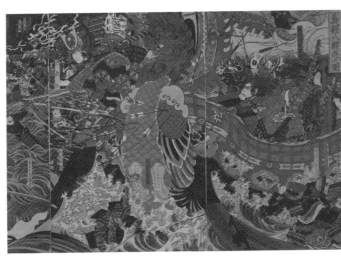

擁有高人氣及許多軼事的義經。留在奧州時前往某座島，盜出鬼王祕藏的兵書《大日之法》。《八島壇之浦合戰義經八艘飛之圖》（國立國會圖書館藏）

其中要特別提及的，就是他七歲時到京都鞍馬山生活的傳說。父親被平氏打敗後，六歲的義經被寄養在鞍馬寺的僧正坊身邊，誓言打倒平氏並向山中的修行者們學習武藝。而僧正坊一向被認為是鞍馬天狗的原型，因此一般也認為修行者們指的就是天狗。

義經在「那個世界」以「烏天狗警察」的身分活躍著，率領烏天狗們維持治安，會那麼描繪其實是基於這些理由。雖然義經過於單純以至於在現世沒有立足之地，不過卻能夠在「那個世界」毫無遺憾地發揮才幹。

葛飾北齋

將一生賭在繪畫上的「畫狂人」

自號「畫狂人」的畫家，
死後也以漫畫家身分繼續
活躍！

北齋，是活躍於江戶時代後期的
畫家。

繪製閻魔殿外牆壁畫的葛飾

北齋年少時手就很巧，十四
歲就做了版木雕刻的工作。後來
因為想要「自己來畫」，十八歲

就立志當畫家。之後他發憤圖
強，生活貧困也不以為意，日以
繼夜地振筆作畫。

北齋為了餬口，也大量畫了
不是他想畫的繪畫。包括人物
畫、風景畫、歷史畫、漫畫、妖
怪畫、百人一首、甚至是相撲
畫，幾乎是把手邊有的題材都畫
出來以賺取外快。「我發狂般地
想作畫」——北齋稱這樣的自己

初登場
第 4 集第21話
在本篇中擔任的角色
在「那個世界」成為漫畫家，於地獄的漫畫雜誌《丑時三刻》出道，過著努力執筆作畫的日子。

以獨特的手法描繪身邊森羅萬象之貌，成為「北齋寫生」並為歐洲印象派畫家帶來影響。不只在國內，他也是國外最有名的日本畫家。

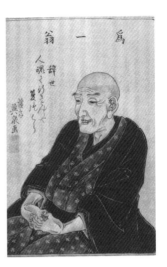

自稱「畫狂人」的北齋，人如其名，一生對於繪畫異常地執著，而他的自畫像，給人的感覺與其說是人像，更接近妖怪畫像呢。

為「畫狂人」。

北齋的努力開花結果，在七十歲時完成了《富嶽三十六景》。

可是他並不因佳評如潮而自滿，說道：「我到了七十歲總算明白如何作畫，或許我繼續努力畫到一百歲，就能隨心所欲地畫出想要的東西了。」這種對繪畫的偏執著實驚人。

這樣的北齋會在「那個世界」當上漫畫家，也是可以理解的。

連死後都不厭其煩地燃燒他的執著──簡直就是名副其實的「畫狂人」。

鳥山石燕

決定日本妖怪形象的畫家

神獸白澤會這麼脫線是因為石燕的畫風所導致!?

活躍於江戶時代後期的鳥山石燕，就像是妖怪的教父般。他畫過許多妖怪，畫出很多妖怪的原型。提到現代日本的妖怪畫就會想到水木茂，但源頭則是鳥山石燕。

石燕生於十八世紀初期，投入畫家集團狩野派的門下磨練才能。然而當時的狩野派因為是幕府的御用畫家，所以必須每天接下大量的畫家的指定繪畫工作。因此並不要求畫家的風格，忠實遵守祖先傳下的畫技顯得更為重要。

為此感到有所不滿足的石燕，逐漸與畫風渾厚的狩野派分道揚鑣，在詼諧戲謔的妖怪畫中找出一條活路。接著又在一七七

初登場
第4集第28話
在本篇中擔任的角色
於話題中登場，就是他在《畫圖百鬼夜行》中畫出神獸白澤的樣子，並在全日本廣為流傳。

寫上妖怪名稱，並加以介紹，等同於「妖怪圖鑑」等級的繪畫。在日本流傳的妖怪之中，河童或天狗等較有名的妖怪為數較多。《百鬼夜行拾遺》（國立國會圖書館藏）

六年畫出《畫圖百鬼夜行》，確立了他無可撼動的妖怪畫家地位。石燕筆下的妖怪並不是要引起人們的恐懼，而是喚起奇幻的幽默感，這也為後世帶來巨大的影響。

而鳥山石燕筆下醜得可愛的白澤像，決定了牠在日本的形象。**「還真希望鳥山石燕能把我畫得帥氣點。」**（第4集第28話）白澤曾這麼抱怨著。確實如此，如果鳥山石燕不是離開狩野派的話，說不定流傳出來的會是更帥氣的白澤像呢。

考察 織田信長

結束戰國時代的男人降臨!?

擁有「第六天魔王」稱號的戰國風雲人物，在地上無法完成的統一天下之夢，會在地獄達成嗎？

戰國「風雲人物」織田信長出現在「那個世界」引起大騷動!?

毀滅中國古代王朝的妲己、建立日本基礎的聖德太子、世界最有名的日本畫家葛飾北齋——《鬼灯的冷徹》中，歷史上的名人們如繁星過境般華麗登場，替作品增添不少精彩度。那麼，也算是個平行時空的「那個世界」裡，接下來又會有什麼偉人登場呢？

讓人最先想到的，就是戰國時代如慧星般橫空出世的織田信長了。這位「風雲人物」將室町幕府逼至滅亡，以畿內為中心樹立強大的中央政權，對戰國時代的結束產生莫大影響。鼓勵商業與娛樂業自由，對工商業的發展貢獻良多的信長，是

170

改革中世紀日本的傳說中英雄。

可是，世上被稱為英雄之人總是要論其功過，信長也不例外。「杜鵑不啼，殺之。」──軍事才能出眾的信長，對敵人勢力往往是毫不留情地剷滅。在長島一向一揆中，就以火攻對付死守屋長島城的兩萬名長島門徒，使其全數殲滅。

這樣的信長當然不可能會上天國。恐怕還會被發配到八大地獄裡最嚴苛猛烈的「大焦熱地獄」。然而，信長嚴拒一切神佛之說，甚至否定有極樂淨土的存在。想來是不會乖乖接受閻魔大王的裁定。說不定會因不服裁罰，就率著自豪的鐵槍隊佔領閻魔殿呢。最後會不會演變成跟鬼灯率領的「烏天狗警察」之間的激烈抗爭呢？

或者，促成明治維新的坂本龍馬登場，還提出名為「地獄八策」的改革案，打算改革地獄呢？抑或文豪芥川龍之介忽然出現，重新改寫描述地獄的名作品《蜘蛛絲》？妄想不斷擴大中，已經收不回來了。以這種角度看《鬼灯的冷徹》，不也是一種樂趣嗎？

171

「成為職員吧

成為職員吧

成為職員吧

成為職員吧」

By 鬼灯（第13集第107話）

172

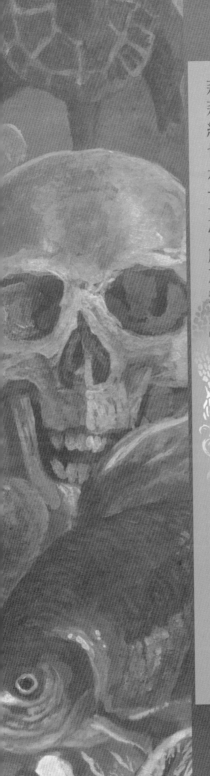

撒旦、莉莉絲、別西卜、奧西里斯、阿努比斯、哈迪斯、卡戎⋯⋯

世界地獄

莉莉絲也是「女性解放運動」的象徵!?

基督教的地獄（EU地獄）

逼近基督教地獄形成的祕密！

初登場
第4集第25話

在本篇中擔任的角色
撒旦跟別西卜等惡魔的居所。跟日本的「那個世界」有邦交，但又微妙地稱不上關係友好。

害人類墮落的惡魔為什麼不施行拷問？

撒旦與其部下所掌管的基督教地獄（EU地獄），是「引誘人們墮落」的惡魔居住的世界。

可是就像第4集第25話裡鬼灯所說，惡魔並不會制裁或拷問亡者。這是為什麼呢？在基督教最重要的典籍新約、舊約聖經裡，

存在著相當於英文「Hell」的字眼「Gehenna」。「Gehenna」原本的意思是「垃圾棄置場」，指的是「在那個世界受罰的地方」。EU地獄可以視為就是這個「Gehenna」。

活躍於四～五世紀的古代基督教神學家奧古斯丁（Aurelius Augustinus），將「Gehenna（又譯欣嫩子谷／焦熱地獄）」定義

為「**火與硫磺之池**」。似乎是認為古代人在現世墮落後，成為亡者時會被扔進滿池煮沸的硫磺，接受業火焚燒。而確立現代對ＥＵ地獄印象的，則是十四世紀的詩人但丁所發表的敘事詩《神曲》。但丁認為地獄世界是直通地球中心的一個大洞穴。大洞穴裡從第一到第九圈，將亡者依照「**放縱**」「**惡意**」「**獸性**」等罪行來區分。此外但丁認為，過去曾是天使的路西法背叛神成了撒旦，墜落至地上的衝擊才會導致這樣一個大洞穴。也就是路西法背叛神而墮落才會出現地獄。也因此，在《神曲》中，最令人髮指的罪行就是「**背叛**」。

ＥＵ地獄的居民──撒旦或蒼蠅王別西卜不去制裁或拷問亡者，是因為他們本身就是被神所懲罰的存在了。換句話說，惡魔指的是背叛神之後墮入地獄的人。在基督教裡，有資格制裁他人的，只有神而已。

撒旦

EU地獄的統治者撒旦的誕生祕密！

原本是天使的撒旦，墮落人間的理由是什麼？

撒旦是ＥＵ地獄的統治者，不過一碰上鬼燈就會吃足苦頭，怎麼看都不像個「地獄之王」。

那麼為什麼ＥＵ地獄的惡魔會服從撒旦呢？

撒旦原名「路西法」，是擁有六雙翅膀（另有一說為六翼）

墮落的路西法成了撒旦，天使們的美麗大天使。以神的親信身分率領眾多天使守護天界。然而他因此產生了「想要跟神平起平坐」的傲慢想法，召集了認同他的天使們起兵叛變。迎擊他的人是大天使米迦勒所率領的眾神軍團。

戰爭持續了很長一段時間，最終路西法吃了敗仗。於是跟支持他的天使們一同被逐出天界。

初登場
第1集卷末

在本篇中擔任的角色
以ＥＵ地獄統治者的身分駕臨。因為不景氣工作變少，打算讓惡魔去日本的「那個世界」工作。

176

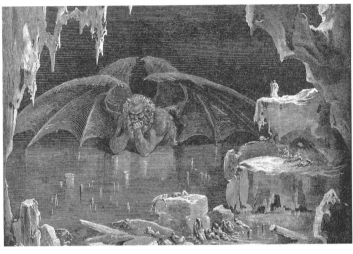

猶太教、基督教中與神敵對的撒旦。然而還有一種說法，認為撒旦所殺的人數遠遠不及神所殺的人數。

成了惡魔。就這樣，撒旦變成地獄惡魔們的首領。因此，看起來沒什麼**「地獄之王」**樣子的撒旦能讓惡魔們服從他，也是這個理由。

墮入地獄的撒旦，接著打算讓人類也跟著墮落。只要讓與神相似的人類墮落，也算是完成了他與神平起平坐的願望。於是便開啟了人類與惡魔間的戰爭史。

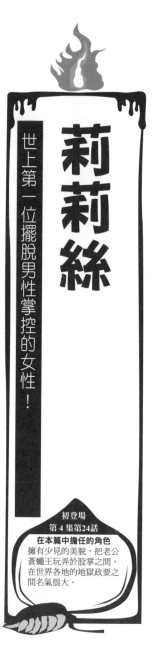

莉莉絲

世上第一位擺脫男性掌控的女性！

罕世的惡女「莉莉絲」，曾是女性解放運動的象徵！

遵從自己的慾望誘惑男人，有時甚至「會讓整座城的人墮落」，有些惡女之名的莉莉絲，有種說法認為她是「女性解放運動的象徵」。

自古以來，女性在基督教中的地位就比男性還低。

人類會被神趕出伊甸園，是因為夏娃被蛇教唆嚐了禁果。也就是說，人類會墮落是由於女人思慮淺薄。而這種老舊思想的根據也算是源自聖經。

有種說法認為亞當在娶夏娃之前，還有一任妻子，那就是莉莉絲。根據中世紀的文獻《本司拉的知識》所記載，莉莉絲在性事上，拒絕亞當壓在她的上面，

原本是美索不達米亞平原的夜之女妖，又被稱為「女惡魔」，會誘惑男人使其墮落。另外也被視為墮天使，一般認為她是路西法的妻子。

於是拋棄了糾纏不休的亞當，離開伊甸園到紅海沿岸居住。而這件軼事就是莉莉絲成為「女性解放運動象徵」的由來。莉莉絲泰然自若地將老公別西卜玩弄於股掌之間，忠實於自己的慾望，這正是她的魅力所在吧。

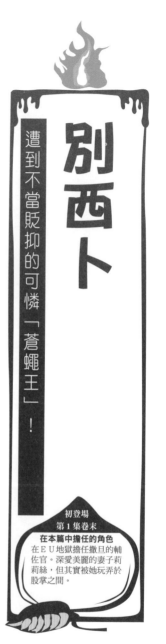

別西卜

遭到不當貶抑的可憐「蒼蠅王」！

「蒼蠅王」別西卜從前曾是「豐饒之神」！

明明是蒼蠅惡魔卻很注重外表，自尊心超高但內心纖細敏感，在ＥＵ地獄中實力僅次於撒旦的**別西卜**，是極為矛盾的綜合體。

別西卜原本的稱號是意指「高貴之主」的「巴力西卜（Ba-

al-Zebub）」。原本他是會在冬天賜降雨水的豐饒之神。可是進入以色列地方的希伯來人卻厭惡且排斥異教之神巴力，所以才用發音很像的「**別西卜（蒼蠅王）**」來稱呼他以示輕蔑。被不當貶抑又搖身一變成為惡魔的別西卜，在近代歐洲被視為是魔界君主，而且還是實力甚至凌駕於撒旦的魔王。而這段時期，也有一派說

初登場
第1集卷末
在本篇中擔任的角色
在ＥＵ地獄擔任撒旦的輔佐官。深愛美麗的妻子莉莉絲，但其實被她玩弄於股掌之間。

據說他是會帶來神喻的惡魔，也會拯救作物荒蕪、飽受蒼蠅
之害的人們。一生氣嘴巴會噴火，吼叫聲像狼嚎。

法指他「身為熾天使與路西法一起叛變，在天界戰爭中作戰」。

於是由此確立了他身為撒旦心腹的地獄第二把交椅之地位。

換句話說，別西卜會如此矛盾，是由於他過去實際上曾經為神。過去的榮耀與現實中自己的形象——他被這樣的反差所撕裂。正因為如此，才會對忠於自我的鬼灯起了敵對心態吧。

埃及冥界

有殘酷審判等著死者的埃及冥界如何呢!?

初登場
第 8 集第63話

在本篇中擔任的角色
在小白安排下獲得休假的鬼燈前往埃及冥界視察，參觀奧西里斯的審判。

有罪？無罪？埃及冥界的審判是!?

古埃及人深信死後生命還是會延續下去，因此有將寫著死者自白、遺願、祈禱的書卷「死者之書」一起放入棺材內的習俗。那是為了克服死後將面臨的障礙及審判，平安到達樂園的**指南**書。那麼，我們就依照「死者之書」的指引來看看埃及冥界吧。

根據「死者之書（也譯亡靈書）」，死者會通過尼羅河來到地下世界的入口——墓場「亡靈世界（暫譯）」。在這裡等待亡者的是外表如老鷹的冥界之神——蘇卡（Sokaris/Sokar）。蘇卡會用「冥河渡船（The Hennu Boat 暫譯）」，將死者帶往冥界的統治者——奧西里斯（Osiris）的面前。一旦到

達奧西里斯的宮殿，死者就會進入審判廳。審判廳就是法庭，代表死者良心的心臟和羽毛會被放在秤上。象徵法律與真實的羽毛以及死者心臟要比較重量，若兩邊不均等，奧西里斯神就會宣判死者有罪。

幸運無罪的死者必須在奧西里斯面前宣讀「四十二位判官神的名字」，證明自己認識坐在審判席上的四十二位神祇，並自白自己並沒有犯下現世的三十八宗罪行（日文：42の否定告白）。若獲得認可，就能得到永生，獲准可前往認名為「和平領域」（Sekhet Hetepet 暫譯）」的樂園。之後的生活也不會遭受任何痛楚苦難了。

另一方面，若死者被判有罪，一旁有著胡狼頭的神官阿努比斯（Anubis），就會把死者的心臟丟去餵擁有鱷魚頭、上半身獅子下半身河馬的怪獸阿穆特（Ammut）。心臟被阿穆特吃掉的死者無法再轉世，意味著永恆的毀滅。這是深信靈魂不滅的古埃及人最害怕的事情，是該要感到敬畏的「地獄」。

奧西里斯

埃及冥界審判者——奧西里斯的祕密！

初登場
第8集第63話

在本篇中擔任的角色
鬼燈得到休假後，一行人前往埃及冥界，參觀審判者奧西里斯的判決。

冥界之王奧西里斯神原本是農耕之神!?

鎮守在神殿內，在法庭裁決死者的審判者**奧西里斯**。他一開始並非冥界之王，原本是**掌握生命的農耕之神**。

根據古埃及神話記載，奧西里斯是以農耕神之姿降臨埃及。傳授他們國家小麥的栽培法、麵

包製作法，並致力於推廣紅酒，受到人民相當熱烈的愛戴。這時，嫉妒他的弟弟**賽特**（Set）便謀殺了奧西里斯。

賽特將他的遺體大卸八塊扔進尼羅河裡，但他的妻子**伊西斯**（Isis）親手撿回了除了生植器以外的所有屍塊，讓他以木乃伊的形式復活。「死者之書」中所畫的奧西里斯會全身上下纏著繃

184

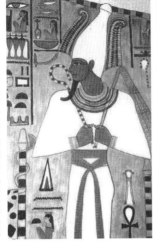
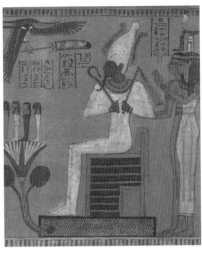

奧西里斯的原型，據說是不靠武力以和平手段平定埃及與鄰近國家，並推廣產業的古代敘利亞國王。

帶，就是這個原因。接著他便以冥界之王的身分降臨，負起了審判死者的任務。在以農業為本的古代神話中，神明的死亡與復活，就象徵著植物的乾枯（冬天）與新生發芽（春天）。奧西里斯的皮膚會是綠色，也表示他是農耕之神，呈現植物的顏色。

這位掌管生死兩面的神明奧西里斯，確實非常適合擔任冥界之王。

阿努比斯

擁有胡狼頭的溫柔守護神

埃及冥界的良心！
半人半獸的阿努比斯神

渾身漆黑擁有胡狼頭的**阿努比斯**，擔任奧西里斯的輔佐官，是埃及冥界的門面。與他死神般的外表不同，阿努比斯是知名的迎接死者的守護神。

這是有典故的。根據古埃及神話的記載，奧西里斯被殺且遺體被分屍之際，替他的屍體做防腐處理的就是阿努比斯了。這也是世界上最早的木乃伊，後來人們模仿奧西里斯，就形成了**「死後要製成木乃伊」**的習俗。阿努比斯因此成了死者的守護神，也是守護墓地的神。

這種神話的出現，深受當時墳墓總是有野狗聚集的影響。對古代的埃及人而言，野狗看起來

初登場
第 8 集第63話
在本篇中擔任的角色
造訪日本「那個世界」，跟五官王第一輔佐官「鬼神・楂」熱烈地討論關於秤的專業話題。

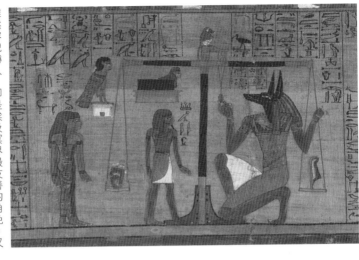

雖然容貌嚇人，卻是埃及冥界最友善的角色。又別名「聖地的主人」、「在其山嶽之上者」，擔任死者的守護神。

像是忠誠地守護著死去的飼主。

此外，阿努比斯的頭部呈現黑色，並非反應當時野狗的實際顏色，而是反映大地及黑夜的一種概念。

外表可怕，被古希臘視為詭異存在的阿努比斯──雖然外表也許有損形象，但事實上卻是埃及冥界最有良心的神祇了。

會這麼過勞死嗎!?
活像工作中毒的圖特神

圖特（Thoth）有著鷺頭，半人半獸，擁有「眾神的書記」、「時間的主人」等稱號，被尊奉為「智慧之神」。也因此各種業務他都一手包辦，是埃及冥界最忙碌的神。這樣的圖特，平常生活到底是怎麼過的呢？

圖特

埃及冥界最勤奮工作的圖特神

初登場
第11集第92話

在本篇中擔任的角色
鬼灯一行人前往埃及冥界視察時，前來迎接他們，卻展現了半調子的日本知識。

首先，會在一旁觀看死者審判，與阿努比斯一起秤量罪行。手持記載死者名字的清單，而且管理監督的人也是圖特。太陽一旦下山，就要代替太陽負責守護地上世界。被認為是**水鐘發明人**的圖特，也要負責曆法的管理。

此外還有一些臨時工作。國王即位時，他得把國王的名字寫在永遠不朽的「**伊榭德之葉**」（暫

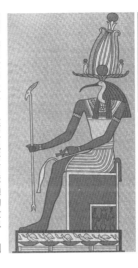

圖特是創世神之一，建立以語言溝通的世界。因為是自古以來就吸引許多人信仰的神，所以與他有關的神話也眾說紛紜。

（譯）上面。神明之間出現紛爭時，他則必須出面調停。順帶一提，決定神明壽命也是圖特的工作。在這些工作之餘，還要坐鎮赫穆波麗的萬神殿主持大局。

他真的是忙到完全沒有睡覺的時間，跟休完假就努力進行拷問的鬼灯一樣，是個工作狂神明。再加上他擔任中階管理職的壓力，只能祈禱他不要過勞死了。

希臘冥界

由審判者哈迪斯接待的希臘冥界！

初登場
第8集第58話

在本篇中擔任的角色
鬼灯在莉莉絲的安排下，展開希臘冥界的參訪之旅，相當享受乘夫卡戎的觀光行程。

跟日本的地獄很像!?
古希臘人所創造的冥界

人死後會如何呢——古希臘人並沒有這個問題的相關知識，因為沒有人去想過。於是他們拼命地絞盡腦汁去想像死後會是什麼樣的世界，最後想出了冥界。

古希臘人認為，世界是被「大洋河（Oceanus）」這個廣大的海域包圍，最深的地底處，有著亡者必須前去的冥界。其邊境是一條名為「斯堤克斯河（Styx 憎惡）」的冥河，所有的亡者都必須渡過這條河。

在那裡等待亡者的，就是看守冥界的三頭犬「凱爾柏洛斯（Kerberos）」。凱爾柏洛斯有三顆頭，會毫不留情地攻擊誤闖進來的活人或想逃回現世的亡者，

190

將他們撕咬粉碎。因此亡者想逃
是不可能的。

亡者進入冥界後，則會見到
一條「阿刻戎河（Acheron 愁苦之
河）」，這條河川跟地上的「克塞
特斯河（Cocytus 悲嘆之河）」
相連，接著在地底與「弗萊格桑
河（Phlegethon 地獄火河）」及
「勒忒河（Lethe 忘河）」等河匯
流，最後再與斯堤克斯河連接。
此處有個叫做「卡戎」的渡河人
在看守，不付渡河費的話，就必
須在岸邊徘徊個兩百年。

接著就來到法庭所在的建築
物。冥界之王「哈迪斯」就在此
處等候，負責審判亡者。一旦被
判有罪，就要墮入位於地底最深
處的「塔爾塔洛斯（Tartarus）」
無間地獄。反之，若被認定無罪
就可以到「艾琉西翁（Elysium）」
這片樂土平原度過平靜的生活。

看了一遍希臘的冥界，確實
覺得第8集第58話鬼灯所說的沒
有錯，跟日本的「那個世界」確
實很相像。儘管人種與文化都大
不相同，但是人類對死後世界的
想像力，似乎就沒有那麼大的差
異了。

哈迪斯

希臘的冥界之王是個戀愛中的純情男!?

初登場
第 8 集第58話
在本篇中擔任的角色
希臘冥界裡的死者審判人。因為個性難相處，就算是鬼灯也放棄要跟他建立友好關係。

冥界之王哈迪斯的專情造就了地上的四季!?

哈迪斯的容貌如幽鬼般，經常帶著一股威嚴，是眾所周知難以討好的神。但另一方面，他也有非常純情的一面。

某一天，哈迪斯對豐饒女神狄蜜特（Demeter）的女兒波瑟芬妮（Persphome）一見鍾情，

於是將她擄到地底。不習慣對女性表達愛意而導致了他這種行為。然而波瑟芬妮想念母親，每天以淚洗面，狄蜜特則步步進逼想要討回女兒。困窘的哈迪斯心生一計，讓波瑟芬妮吃下石榴。其實冥界有個規定，吃下石榴的人就必須永遠留在冥界。

於是波瑟芬妮無法真正回到地上，變成每年有三分之一的日

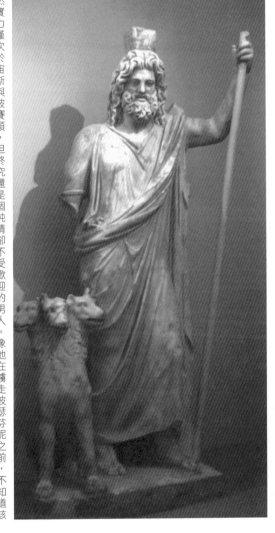

子住在冥界，剩下的時間在地上居住。這也造成了豐饒女神每年會有段時期不在地上，導致原本沒有的冬天出現。這就是**四季的**

起源。在冥界掌管死亡的哈迪斯那顆純情之心造就了四季。知道這段神話之後，就稍微對他產生了一點親切感。

雖然實力僅次於宙斯與波賽頓，但終究還是個純情卻不受歡迎的男人。像他在擄走波瑟芬妮之前，不知道該怎麼追求她而扭扭捏捏的地方也是如此。

波瑟芬妮

波瑟芬妮如此執著美少年的原由

愛與嫉妒所產生的悲劇！
女神們因美少年而起的紛爭

宙斯與豐饒女神狄蜜特的女兒波瑟芬妮，被希臘冥界之王哈迪斯強行擄走結婚，一躍成為冥界的王后。

在《鬼灯的冷徹》中，她負責設計冥界的觀光產業，所有的船夫卡戎都僱用美少年。可是根

據但丁《神曲》中的插畫，卡戎是個禿頭又骨瘦如柴的老人。那麼波瑟芬妮為什麼要選擇美少年呢？

波瑟芬妮成為哈迪斯的妻子之後，有一次，愛情女神阿芙蘿黛蒂（Aphrodite）委託她，希望她養育亞述王（另一說為敘利亞國王）與親生女兒亂倫產下的人類之子阿多尼斯（Adonis）。然

初登場
第 8 集第58話
在本篇中擔任的角色
丈夫哈迪斯將冥府觀光事業交給她，於是設計出「船夫卡戎的冥界水上觀光」。

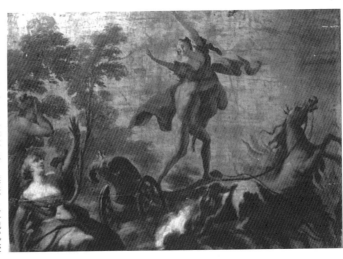

被哈迪斯擄去結婚的波瑟芬妮，無法自拔地沉浸在與美少年阿多尼斯的禁忌之戀中。更勝日本午間連續劇的糾纏不倫戲碼，導致了阿多尼斯遭到殺害的最糟結局。

而阿多尼斯逐漸長成一名美少年，使得波瑟芬妮跟阿芙蘿黛蒂皆愛上他。在宙斯的建議下，兩人每年能各自擁有阿多尼斯半年。但佔有欲強烈的阿芙蘿黛蒂打破了約定，憤怒的波瑟芬妮於是教唆戰神阿雷斯去殺了阿多尼斯。

這時，阿多尼斯流下的鮮血中長出了銀蓮花。因此其花語就是「源於嫉妒的無辜犧牲」。所以說，波瑟芬妮對美少年的執著才會這麼不尋常。

卡戎

船夫卡戎是希臘冥界裡的知名配角！

在性格鮮明的角色中，綻放特殊色澤的霧銀

希臘冥界有太多性格鮮明的角色。其中卻有個雖然不起眼，但散發著獨一無二存在感的角色。那就是地獄的船夫**卡戎**。

卡戎是個一身破爛衣服，留著長鬍子的刻薄老人，用死靈與獸皮縫合的小舟載亡者到彼岸。

有時候還不自己划船，讓亡者來划。和「那個世界」的奪衣婆一樣，擔任相同的工作。

渡船費是一枚古希臘錢歐布（約六日圓），必須用嘴巴銜著交給卡戎。也因此古希臘有著讓遺體嘴裡含著銅錢的弔唁習俗。沒有一歐布的亡者就得等待，要在河畔周邊徘徊兩百年之久。

基本上卡戎都會把活人趕回

初登場
第8集第58話
在本篇中擔任的角色
鬼灯在莉莉絲的帶領下造訪希臘冥界，由船夫卡戎接待。

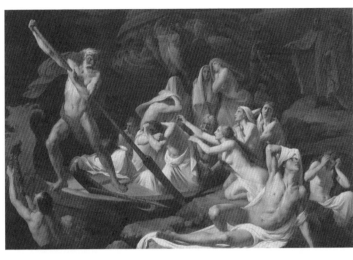

基本上不載運活人的卡戎，輸給了海格力斯的蠻力，只得答應出船。後來他被哈迪斯懲罰，整整一年的時間都要戴著鎖鍊。

去，但當奧菲斯（Orpheus）為了帶回尤莉狄絲（Eurydice）而潛入冥界時，利用豎琴的音樂迷惑卡戎，卡戎一時不察便載他渡河了。而且卡戎為了想繼續聽下去，還亦步亦趨地跟著來到哈迪斯的神殿。

卡戎意外地有著幽默的一面——正因為有這麼知名的配角，才能襯托出主角的光芒吧。

考察 北歐神話

冰之國「尼福爾海姆」將會登場!?

目前最熱門的地獄!?
冰之國與伊斯蘭的冥界

撒旦統治的EU地獄、奧西里斯君臨的埃及冥界、哈迪斯制裁亡者的希臘冥界——本章中考察了於《鬼灯的冷徹》中登場的世界各地的地獄。那麼，未來又會有什麼地獄登場呢？

首先能想到的就是北歐神話中的「尼福爾海姆（Niflheim）」。在北歐神話中有九個世界，尼福爾海姆是其中最下層的「冰之國」。在天地創造之前就存在，高聳入天的「世界樹」在此處紮實地扎根。衰老或疾病而死的魂魄會在此徘徊，是很可怕的國度。

198

尼福爾海姆的統治者，是住在「埃琉德尼爾」這間宮殿裡的「海拉」女神。海拉擁有讓死者復活的能力，自己也是半生半死的狀態。她的父親是與眾神為敵的狡獪邪神「洛基」。他能在空中與海上自由飛翔，邪惡氣息會帶來災禍，是惡魔般的存在。

喜愛作惡的洛基，有個名為「洛基的爭論」的一則故事。他闖入眾神之宴，把他們過去的罪狀與恥辱大肆數落一番。這樣的洛基若闖進日本的「那個世界」那可不得了。他會暴露十王的祕密，說不定還會把閻魔大王的小帳冊開誠布公呢。到時候就算是鬼燈，要對付能在空中飛翔的洛基也很頭痛吧。

其次可以想到的就是以火焰天使馬利克（Malik）為首，十九名天使「薩巴尼亞（Zabaneh）」擔任獄卒的伊斯蘭冥界。無論罪人如何哭叫求情，他們都會毫不留情地把罪人推入業火中。來到地獄的人會被他們燒成黑炭，或是折斷背骨、削掉口鼻。天生就是個虐待狂的鬼燈只要去伊斯蘭冥界視察，可能會歡欣雀躍覺得正合他意吧。到時就會會心滿意足地回來，建議閻魔大王強化拷問的嚴苛程度也說不定。

199

「嗯哼！
看來每個世界的
規矩都很嚴厲。」

By 檽（第8集第63話）

鬼灯動物園

地獄動物園若要開張……確定會進駐的有誰？

座敷童子、付喪神、烏天狗、朧車、人魚、廁所的花子小姐、小小大叔……

座敷童子

家裡會發達或沒落，要看她們的心情!?

初登場
第 9 集第66話

在本篇中擔任的角色
在現世失去居所，只好來到那個世界的妖怪。據說會替她們住的那間房子招來幸福。

是替家裡招來幸運的福神？
還是招致不幸的恐怖限時炸彈？

座敷童子是以岩手縣為中心流傳開來的小孩妖怪。在不同的目擊情報中，性別跟年齡也不太相同，但一般看到的樣子都是五、六歲，留著妹妹頭的孩子。

座敷童子會住在商家的內廳，有時會對家裡的人惡作劇，但據說還是會為這個家帶來幸福。可是如果因為家裡發達了，家人們就不再努力的話，座敷童子就會離開。這麼一來，這個家就會家道中落了。

白澤害怕這種能力，於是一知道座敷童子住進自己的店，就立刻賣了房子。

「可別小看妖怪的規則……那種說是詛咒也不為過。」（第9集第69話）就像白澤所說，就算是中國神獸，也不能違逆座敷童子等妖怪的規則。

現實世界也一樣，例如座敷童子一走就立刻家運衰敗，或是全家食物中毒而死等，不幸的遭遇不勝枚舉。

鬼灯說過：「話說回來，座敷童子喜歡陰暗的內側房間，本身就不適應大樓。其他喜歡陰暗的古典妖怪，也都陸續搬來那個世界。」（第9集第66話）對座敷童子而言，現代社會是個難以居住的環境。另一方面，她們對於新鮮事物又有旺盛的好奇心，最

近除了會玩遙控車或電玩之外，「想要可愛的衣服」、「不會像市松人偶的那種」（第13集第104話），似乎對流行時尚也很有興趣呢。

儘管鬼灯面對其他人總是一副不可一世又絕對S的態度，但還是有點溺愛座敷童子的，還會買衣服或玩具給她們。或許對他來說，她們的能力確實是個威脅呢。

付喪神

經年累月使用的舊器具上會寄宿著魂魄!?

源自於孤單寂寞的反彈!?
地獄大鍋沒完沒了的嘮叨

自古以來日本人就相信，只要經年累月地使用某一個器具，上面就會有舊器具的靈魂，也就是**付喪神**。

在本篇作品中，長年烹煮亡者的地獄大鍋變成妖怪，不停地向唐瓜與茄子嘮叨抱怨著：「要

好好珍惜物品啊。吾輩可是經歷長期使用的大鍋喔。」「什麼？竟然用便宜的洗潔劑？應該用『隨泡沫沖掉』的柔和洗髮精才對吧！」（皆出自第6集第40話）

會變成付喪神的器具不只有大鍋。過去的文獻中也有刀刃、鍋子、傘等等變成付喪神的記載。此外，不只是陳舊的器具會有，被馬虎、輕率對待使用的器

初登場
第6集第40話
在本篇中擔任的角色
地獄裡烹煮亡者的大鍋，經過漫長歲月的使用後妖怪化。雖然無法自己行動，卻囉唆得讓人厭煩。

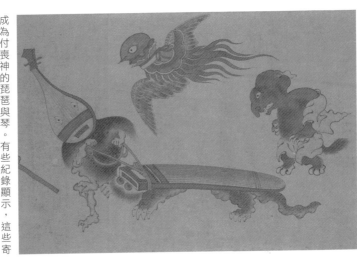

成為付喪神的琵琶與琴。有些紀錄顯示，這些寄宿靈魂的舊器具，每天晚上都會移動一點。這些記錄以京都為中心，在許多地方都有留存下來。

具也會有付喪神。而且，被隨便對待使用的器具魂魄也會很粗暴，因此視情況也可能對持有者帶來禍害。

地獄大鍋雖然看起來很長舌，但這不是所有付喪神的特徵，鬼灯說：「**不過就是無法自行移動的付喪神在自說自話而已。**」（第6集第40話）或許那是為了彌補無法行動的舒壓方式吧，不能走動的付喪神似乎真的很愛講話。

烏天狗

地獄的警察最喜愛「發光的東西」!?

初登場
第2集第7話
在本篇中擔任的角色
在地獄擔任警察工作的妖怪。負責取締獄卒或亡者等地獄居民的犯罪行為。

從小就接受英才教育，地獄警察菁英集團

集團一旦形成，就必須訂出規則。然而規則訂立了，往往仍會有人不遵守，這是人之常情。

在地獄的生活中，也制訂了一套某種程度上的規則。例如「亡者偷竊可要在黑繩地獄服刑13兆年」（第2集第12話）這種規範，或是不容許把顧客當冤大頭的商業行為等等。

而負責取締這些地獄裡發生的犯罪事件，就是烏天狗警察。

所謂**烏天狗**，就是擁有烏鴉般鳥喙的天狗，能夠自在地飛翔於空中。對他們而言，搜索罪犯或逮捕逃犯根本就小事一樁。為了讓孩子們未來也能當上優秀的警察，從小就會讓他們去上警察學

206

校。

烏天狗是擁有神奇力量的妖怪，在史冊中也數度登場過。尤其京都鞍馬山上的烏天狗很有名，據說就是他們教導了源義經劍術。

在本篇作品中的義經，因為

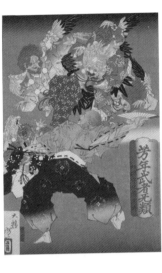

明治時代的畫家月岡芳年所繪的烏天狗圖。與一般長鼻子的天狗比起來更像是動物，表現出兇暴的樣子。《芳年武者無類—相模守北条高時》（國立國會圖書館藏）

裏鞍馬山的大天狗僧正坊透過從前的交情，讓他當上烏天狗警察，現在則以警察身分活躍著。

此外，在他們居住的宿舍裡，還有陪伴義經的知名人物武藏坊弁慶擔任宿舍長，照顧他們的飲食起居。

把烏天狗警察的「烏（KA-RA-SU）」字故意唸成「條子（SA-TSU）」，表示部分惡質行業也很怕他們。不過烏鴉的特性可能還是很強烈，他們對彈珠、瓶蓋等「**亮晶晶的東西**」超沒有抵抗力，算是相當單純的弱點。

朧車

害怕現世計程車搶案的地獄計程車

虛有其表的膽小鬼，最喜歡八卦的那個世界的車

朧車，若在現世就是牛拉的車子，不過這裡的車子本身能自行思考，也不需要動物或人力等動力，是地獄的計程車。

在《今昔百鬼拾遺》等文獻中所見的朧車，是牛車前方有巨大臉部的妖怪，據說是貴族出遊

時，搶輸車位的遺恨轉移到車子上所產生的。

另一方面，於本篇故事中登場的妖怪朧車自認為：「我們也算交通工具界的偶像吧？」「對，仔細想想，我們算是貓公車的伙伴……」可是鬼灯卻潑他們冷水說：「構造確實是那樣……但說到種類，應該比較類似一反木綿……」（皆出自第2集第7話）

初登場
第2集第7話

在本篇中擔任的角色
從地獄到天國，在那個世界要移動時相當方便的計程車。不像龍那樣高級，算是滿平民的交通工具。

208

因為工作內容是載送各式各樣的客人，便聽了不少故事，也對現世的情報瞭若指掌。對於最近引起騷動的計程車搶案的反應竟是：「咦？那還真討厭——超嚇人的。」（第2集第7話）看起來比人類還要膽小，作品中將他們形容成雖然外表很可怕，卻很

沒膽的妖怪。

關於他們的外表，他們相像到連鬼灯都説：「老實說我不懂得怎麼區分你們……」（第9集第67話）但他們同族的人似乎可以清楚辨認彼此間的差異。此外，茄子是小鬼跟朧車的混血兒，看來妖怪異種之間是能夠交配的。

河童

明明是日本最有名的妖怪，登場機會也太少了!?

初登場
第 5 集第38話
在本篇中擔任的角色
伺機搶奪渡過三途川亡者尻子玉的妖怪。據說人類被搶走這個，就會如同行屍走肉。

把最愛的小黃瓜當下酒菜
愛喝酒的三途川員工

日本最有名的妖怪是河童。

全國各地都有他的目擊情報，而且根據地方不同，也有各種流傳下來的故事。

在九州，被源氏所滅的平氏魂魄變成河童的說法廣為流傳；茨城縣牛久沼一帶，也留下河童

會教人製作萬能藥的軼事。以遠野物語的故事發生背景而廣為人知的岩手縣遠野，有個曾經住過許多河童的地方叫「**河童淵**」，為了捕捉他們的身影，還設置了24小時動態錄影機。

在《鬼灯的冷徹》中，描寫他們住在三途川，搶奪亡者的尻子玉，是**妖怪兼UMA**，但目前為止出場機會非常少，未來預期

210

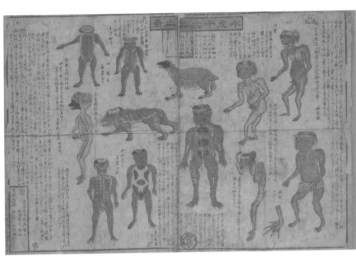

雖然統稱河童，但卻有烏龜型、人型等各種外表。身體顏色跟大小也依照地區不同而不太一樣。《水虎十貳品之圖》（國立國會圖書館藏）

可能會有很多表現的機會。

在地獄中，鬼灯錄取了河童，河童對他的印象就是：「那位鬼神有點奇怪，看起來很保守，做的事卻相當誇張。」確實，鬼灯是想著：「真希望這個地獄有一天會成為……充滿動物、UMA與妖怪的王國，而我能成為彈塗魚先生般的人……」（皆出自第5集第38話）也難怪要說他「做事相當誇張」了。

大百足

傳說中造成龍神一族痛苦的邪惡之蟲

絕對不會背對敵人的戰鬥狂

大百足以「會說話的蟲子」身分登場，還說了：「我自己也不曉得最末端在哪？」在作品中說出了有點脫線的台詞。但他原本是很有名、非常兇暴又攻擊性很高的蟲。

據說百足「絕對不會往後看」，因此有些武將會參考他的戰鬥姿態，將甲冑或刀鞘等設計成百足的樣子。

此外，滋賀縣的三上山，傳說有隻繞山七圈半的大百足。這隻大百足令住在琵琶湖的龍神一族非常痛苦，最後他被討伐平將門的武將藤原秀鄉除掉了。

212

土蜘蛛

環球影城地獄的人氣主角!?

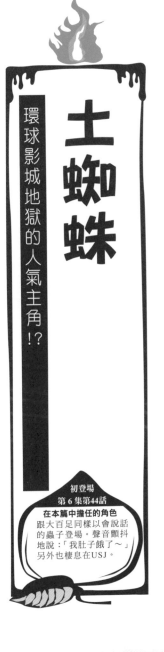

初登場
第6集第44話
在本篇中擔任的角色
跟大百足同樣以會說話的蟲子登場。聲音顫抖地說:「我肚子餓了～」另外也棲息在USJ。

各種恐龍,獄卒們因此都稱這裡為USJ(環球影城)。在這跟恐龍們住在一起的還有**土蜘蛛**。據說那是平安時代造成京都人民許多困擾的巨大蜘蛛,在USJ則將牠介紹為「蜘○人」(第6集第44話)。

與恐龍一起生活的
巨大蜘蛛妖怪

焦熱地獄中,告訴他人「杜絕貪嗔痴能得證涅槃這段教誨是謊言」的人所墮入的地獄,叫做「龍旋處」。這裡住著無數渾身都有毒的惡龍。

不過在本篇作品中登場的卻不是毒龍,而是包括暴龍在內的

213

一本踏鞴

只會在12月20日出現的獨眼單腳妖怪

初登場
第 8 集第57話
在本篇中擔任的角色
住在八寒地獄雪山的單腳妖怪，會送人八寒名產「太厲害了！拿香蕉敲釘子！」

雪地上殘留的單腳足跡

妖怪一本踏鞴，以西日本為中心有許多目擊情報跟各地傳說；於本作品中在八寒地獄登場，到處走來走去叫賣便當、西瓜或醃鮭魚。

在現實世界中，也有許多集中在雪山的目擊情報，像是——雪地上留下了怎麼看都是單邊的腳印。此外，雖然八寒地獄的一本踏鞴大多都是右腳，但實際的資料中，幾乎沒有紀錄到底是左腳還是右腳。另外，和歌山及奈良不知道為什麼，發生在12月20日的目擊情報較多，相傳這一天最好不要進入雪山裡。

214

小豆洗

小豆洗的可怕只有日本人懂嗎？

初登場
第5集第35話
在本篇中擔任的角色
一邊唱著「要洗小豆呢還是要抓人來吃呢」一邊洗著小豆的妖怪。別西卜建議這種妖怪可以當DJ。

以詭異為賣點的內向妖怪

別西卜說過：「日本鬼怪那種『追求如何悄悄冒出來嚇人』的國民性，我實在無法理解。」

又指名說：「『小豆洗』之類的有什麼可怕？」（皆出自第5集第35話）聽起來是有點可憐的妖怪。並沒有做什麼壞事、只是「莫名詭異」的這種感覺，外國人大概不太懂吧。

現實世界雖然各地都有相關傳說，但大多的例子是「不知從哪裡傳來洗小豆的聲音，但卻沒有看到任何影子」。而這一點，有很多區域則認為是發出類似洗小豆聲音的，其實是鼬或狐狸所造成。

215

貓老了就會變妖怪!?

為了在地獄八卦雜誌上刊出具有話題性的報導，每天到處尋找獨家的貓妖怪。原本是江戶遊女大判所所養的貓，在大判殉情而死之後，就變成了**貓又**。

所謂貓又，是尾巴分岔成兩條的貓妖怪，對江戶時代的人們來說似乎是很理所當然的存在。

貓又

日本江戶時代，貓又的存在是常識!?

當時的人相信，貓年紀大了之後，就會變成貓又把人抓走或吃掉。江戶中期的學者新井白石也敘述過：「老貓變成貓又迷惑人類。」可見得當時的人，將貓視為特別的動物。

初登場
第 2 集第11話

在本篇中擔任的角色
隸屬地獄八卦雜誌《三途之川週刊》編輯部的記者。為了尋找八卦，每天在地獄到處打轉。

火車

在葬禮或墓地盜取遺體並吃掉的妖貓

初登場
第7集第48話

在本篇中擔任的角色
運送不需審判便確定下地獄的亡者的妖怪。外表是巨大的貓，騎著摩托車。

在日本的貓與屍體的關係

做壞事的人死後，這種妖怪會從墳墓或葬禮搶走屍體吃掉。原本指的是載屍體的車子，不知從什麼時候開始，就把拉車的貓稱之為火車了。古代典籍中記載的火車，拉的是台車，不過在本篇作品中因為「經常有亡者從車上摔下來」（第9集第72話）

這個理由，因此改用附有側座的摩托車。日本自古以來，就認為貓帶有魔性，因此有「不要讓貓接近死人」的說法。這種想法的演變下，似乎就產生了會奪走死人屍體的妖貓這種妖怪了。

人魚

吃了人魚肉就會長生不老嗎!?

初登場
第12集第98話

在本篇中擔任的角色
三途之川的居民，據說他們的肉一百公克一千萬元，所以在現世遭到人類濫捕。

在現世或地獄都被盯上，擁有長生不死力量的高級魚種!?

人魚不只在日本，是在全世界都有相關故事的傳說中生物。亞洲、歐洲、大洋洲各地都流傳著各種說法。除了住在水裡，兼具人與魚的特質之外，各地形容的外表與性格等都大不相同。

例如日本有全世界少見的男性人魚的記載。中國則相信，人類進化分支中，能夠住在海裡的海人就是人魚。歐洲的人魚大多都是「不祥的徵兆」，大部分的情況下，人魚和與其扯上關係的人類，最後都會遭遇不幸。

在這些多變的說法下，《鬼灯的冷徹》裡登場的人魚也各不相同。看到被介紹為「人魚一家」

218

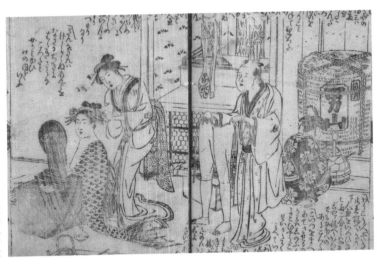

梳日本髮式的人魚。旁邊是他們為了不讓人們發現真面目，特地準備附人腿的服裝。

的三隻人魚，琉璃男忍不住脫口吐嘈：「一家人？與其說是人魚，我覺得媽媽比較像人面魚，而爸爸比較像半魚人。」（皆出自第12集第98話）

此外，人魚肉擁有讓人長生不老的力量，因此在本篇作品中當奪衣婆說：「原來吃妳可以抗老化……」時，年輕人魚才會抱怨：「就是因為人們濫捕，我才會搬到這裡來的！」（皆出自12集第98話）

廁所的花子小姐

廁所的花子小姐真實身分是「廁所之神」嗎!?

初登場
第 9 集第73話

在本篇中擔任的角色
在現世曾紅極一時，但立刻退了流行，因此感到受傷才會躲進地獄的廁所。

討厭名牌妖怪，自稱「一時爆紅」的妖怪！

廁所的花子小姐，是一九八〇年代全國爆炸性廣為流傳的都市傳說中所登場的少女鬼怪。

最主流的說法，就是只要到學校三樓廁所，去敲從裡面數出來第三間的門，問說：「花子小姐在嗎？」應該沒人的廁所就會傳出「……我──在──」的回應。這則流言沒多久就散播開來，廣為全國知曉。

在《鬼燈的冷徹》裡，描述她是二十年前左右就住進廁所裡的妖怪，本人則自卑地說自己：「曾在一段時期中大受歡迎……之後大眾立刻就厭倦……反正很快就過氣了。」對於同樣為少女外貌的座敷童子，則顯露明顯的

敵意，認為「妳們可是名牌妖怪！座敷跟廁所可有天壤之別！」（皆出自第9集第73話）

作品中明確描述花子小姐的真實身分是「埴山姬」。埴山姬是從伊邪那美的糞便誕生出來的神明，是有名的廁所之神。可是因為頂著妹妹頭、穿吊帶裙這樣不像神明的打扮，才會被說是：

「原來是神明啊！而且還非常親民。所以才會被誤以為是妖怪……」（第9集第73話）神明之中也有因為流行變遷過快而感到苦惱的人呢。

對於自己以前所做的小孩打扮，花子小姐的理由是：「廁所的變化太劇烈了啊！自從西式廁

所出現後，我怕自己顯得老舊，就慌張起來！才會改穿鮮明的服裝並剪短頭髮……」（第9集第73話）日本的廁所演進確實遠勝於其他國家，自動打開馬桶蓋的系統或自動沖洗的廁所，讓不少外國觀光客深受感動。

土龍

幻想之蛇竟是很重視形象的努力家!?

連亡者都會嚇一跳的
現世賞金之王

儘管目前日本全國各地都有目擊案例，但至今其真面目仍不明朗的幻想之蛇。岡山縣吉井市還為此提供兩千萬元的懸賞金。

他們的特徵是身體比一般蛇還短，身體中央部分圓胖，此外帶有劇毒的傳言、以及可以跳高

超過兩米的目擊情報也出現過。

為了維持這些印象，作品中的土龍就說：「我們也不想破壞這種印象，每天都在麻草上練習跳躍，以求能跳很高。」（第5集第38話）顯露出他們積極努力的一面。

初登場
第3集第17話

在本篇中擔任的角色
在阿鼻地獄的「黑肚處」工作的UMA。會積極懲罰處於強烈飢餓感的亡者。

222

小小大叔

謎樣的未確認生物？或者只是眼睛的幻覺？

在現世中生活的中年小人!?

自二〇〇九年開始出現大量目擊情報的**小小大叔**。據說身高約8～20公分，多出現在公園、神社，室內則是寢室為多。東京電視台的節目《太誇張了耕司！》一介紹之後，以網路為中心收到大量目擊資訊的投稿，成為熱門話題。

在《鬼灯的冷徹》中將他畫成微胖且戴眼鏡留鬍子的樣子，在現實生活中的目擊情報似乎也多是隨處可見的長相，唯有尺寸非常小而已。還有其他各種說法，認為他們可能是妖精或是眼睛的錯覺，真實情況目前還不得而知。

初登場
第5集第38話

在本篇中擔任的角色
頭髮很少、戴眼鏡留鬍子，以UMA的其中之一登場。也有一說是他們並非UMA而是妖怪。

223

凱爾柏洛斯

冥界的看門狗來日本地獄出差賺錢!?

初登場
第 2 集第 10 話

在本篇中擔任的角色
參加地獄舉辦的獄卒大運動會之鬥犬競技。壓倒性的魄力，讓老手獄卒夜叉一不戰而敗。

與凱爾柏洛斯的戰鬥中、鬼灯要演奏琵琶!?

在希臘神話中登場的凱爾柏洛斯（Kerberos 又譯刻耳柏洛斯），是冥界之王哈迪斯的看門狗，會對想逃離冥界的亡者施行徹底的制裁。

凱爾柏洛斯擁有三個頭，輪流睡覺，所以不會完全睡著。因

此亡者絕對逃不掉，獲得哈迪斯絕對的信任。可是在本作品中登場的凱爾柏洛斯，卻在哈迪斯的宮殿外玩飛盤，一點都沒有鋼鐵看門狗的感覺。真要說的話，看起來頗為天真無邪，不過他的實力無庸置疑。當他來參加地獄的**獄卒大運動會**時，光是氣場就壓倒了小白的前輩夜叉一，兵不血刃地收下勝利。至於，是因為冥

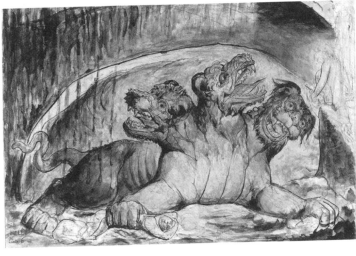

負責看守冥界大門的凱爾柏洛斯。手邊正抓著人類。據説睡液中含有劇毒，一被咬就會瞬間死去。

界和平得不需要看門狗，還是因為經濟狀況惡化，總之他來參加大會的理由是「遠道前來賺錢」。

這樣的凱爾柏洛斯可以説只有一個弱點，那就是**聽到音樂時三顆頭就會同時睡著**。如果未來會出現凱爾柏洛斯跟鬼灯戰鬥的場面，或許就會畫出鬼灯彈奏某種樂器的畫面喔。

225

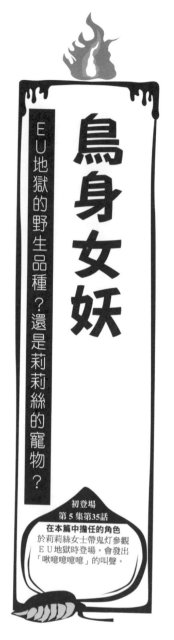

鳥身女妖

EU地獄的野生品種？還是莉莉絲的寵物？

初登場
第 5 集第35話

在本篇中擔任的角色
於莉莉絲女士帶鬼灯參觀
EU地獄時登場。會發出
「啾噫噫噫噫」的叫聲。

遭到人類忌諱嫌惡，極度貪欲與不潔的怪鳥

上半身是人、下半身是馬的叫「半人馬」；獅頭羊身、毒蛇尾的叫「喀邁拉（奇美拉）」；上半身是鷲、下半身是馬的則叫「駿鷹」。在歐洲的傳說中，有許多像這樣的混種生物登場。

莉莉絲女士招待鬼灯吃晚餐後，在深夜散步時見到的鳥身女妖，也是歐洲具代表性的混合種。

鳥身女妖是希臘神話中的神，海神陶瑪斯（Thaumas）和大洋神女厄勒克特拉（Elektra）所生，胸口以上是人類女性的樣子，翅膀與下半身則是鳥的形態。

226

她們的名字中含有「**掠奪者**」之意，因此她們食慾旺盛，有著會搶奪食物的特質。而且她們吃東西的樣子非常噁心，不只如此，吃得到處灑出來的食物還會散發臭味。為此，她們在歐洲還以骯髒低級的怪鳥而為人所知。

《鬼灯的冷徹》雖然沒有畫出她吃東西的場面，卻描繪她發出「啾噫噫噫噫」的詭異叫聲，登場時是在樹上低頭看著經過的人們。

晚餐時，莉莉絲雖然說「帶你去看鳥身女妖。」（第5集第35話）但鳥身女妖似乎也沒有特別親近莉莉絲，莉莉絲也沒要餵食她的樣子。可能並不是莉莉絲的寵物，而是ＥＵ地獄的野生生物吧。

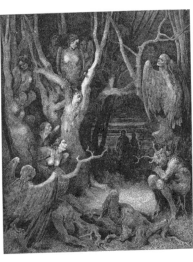

但丁的敘事詩《神曲》的地獄篇裡，形容鳥身女妖是會啄食變成樹的自殺者的怪鳥。

涅姆

會將死者拖進地獄的埃及惡魔

被拖進圖瓦特裡。

就像埃及與冥界輔佐奧西里斯王的阿努比斯所說：「**涅姆不同於你們這些獄卒，是真正的惡鬼喔。**」（第11集第92話）涅姆正如他嚇人的外貌，是真正兇暴的惡魔。

初登場
第11集第92話

在本篇中擔任的角色
埃及冥界裡的獄卒。位於前往靈之國的地方，只要被牠盯上就會被拖進地獄。

日本獄卒也害怕的
真正惡魔

埃及的死後世界觀，跟日本的那個世界結構上非常相似。首先死者要渡河，在神之國接受審判，依照善良程度分別發配至神之國、靈之國、圖瓦特（地獄）。

但是，靈之國的街上會有名為**涅姆**的惡魔，只要被牠盯上，就會

阿穆特

並非「轉世」而是「消滅」的悲慘末路

初登場
第8集第63話

在本篇中擔任的角色
會吃生前犯罪的亡者心臟，並將亡者的靈魂也從這個世界上消滅的怪物。

只吃罪人心臟的怪物

跟最終審判要等上兩年的日本地獄不同，埃及冥界的審判系統非常簡單。天秤的一邊是死者的心臟，另一邊則是瑪特之羽，若取得平衡的話就能上神之國或靈之國。心臟比較重的話，就是生前犯罪的人，判定必須去圖瓦特。

確定前往圖瓦特的死者，心臟就會被阿穆特這個怪物吃掉。

「這代表『來世無法復活，完全消滅』的意思。」正如鬼灯所說，無論現世或彼世，阿穆特都會徹底消滅罪人的靈魂。

考察 裂嘴女

未來肯定會登場!?

喜好女色、一點都不挑的白澤也會被裂嘴女嚇到!?

裂嘴女在日本散播的恐怖幾乎已成為社會現象。她是個戴著口罩、並會問路人「我漂亮嗎?」的女性，如果回答她：「很漂亮。」她就會一邊說著：「那這樣呢……」一邊拿下口罩，此時路人會驚恐地發現她的嘴巴裂到了耳際。這則都市傳說在口耳相傳之下快速散播開來，甚至還引起騷動要出動警車。

《鬼灯的冷徹》裡有「貞子」或「廁所的花子小姐」等日本有名的鬼怪出現，所以說不定哪一天就會輪到裂嘴女登場。

如果裂嘴女想要去嚇那個世界的居民，沒有比白澤更適合的對象了。如果是性

鬼怪、妖怪、以及UMA 什麼都有的混雜世界

開場
預登
界搗蛋

在日本的那個世

這是一則都市傳說，年輕女孩問：「我漂亮嗎?」之後、待她將口罩拿下來、會看見她的嘴巴裂開到耳邊。

好女色的白澤，有人問他「我漂亮嗎？」的時候，肯定會回答：「很漂亮。」現在就可以想像白澤震驚的表情以及鬼灯在一旁嘲笑他的樣子了。

妖怪及UMA方面，大太法師及挪威海怪說不定也會登場。

大太法師相傳是在日本各地創造山或湖泊的巨大妖怪，東京世田谷的「代田」或埼玉縣的「太田窪」等，有許多相關的地名流傳下來。此外，故事主角鬼灯經常會引用宮崎駿動畫的台詞，設定上是個吉卜力狂熱者。因此也曾出現在「魔法公主」的大太法師的登場也很令人期待。

提到UMA，北歐傳說中的巨大章魚挪威海怪也很值得注目。挪威海怪出沒於中世紀到近代北歐海域，這種怪物巨大得會讓人把他們誤認成島嶼，擁有能輕易掀翻一艘船的力量，是最適合雇來當凌遲亡者的獄卒了。

231

「真希望……這個地獄，有一天會成為……充滿動物、UMA與妖怪的王國，而我能成為……彈塗魚先生般的人……」

By 鬼灯（第5集第38話）

《鬼灯的冷徹》最終研究 參考文獻

- ●『絵本地獄』《繪本地獄》／著 白仁成昭（風濤社）
- ●『地獄絵』《地獄繪》／（新人物往来社）
- ●『地獄と極楽』《地獄與極樂》／著 西川隆範（風濤社）
- ●『現代語 地獄めぐり―「正法念処経」の小地獄128案内』
 《現代語　地獄巡禮―「正法念處經」的小地獄128導覽》／著 山本健治（三五館）
- ●『残酷絵で読み解く地獄の真実』《以殘酷畫解讀地獄真相》／監修 村越英裕（宝島社）
- ●『地獄の本』《地獄之書》／（洋泉社）
- ●『地獄と極楽がわかる本』《了解地獄與極樂之書》／（双葉社）
- ●『地獄大図鑑 ようこそ、死後の世界へ』《地獄大圖鑑　歡迎來到死後的世界》／
 監修 鷹巣純（PHP研究所）
- ●『妖怪談義』《妖怪談義》／著 柳田國男（講談社学術文庫）
- ●『妖怪の本 異界の闇に轟く百鬼夜行の伝説』
 《妖怪之書―在異界黑暗蠢動的百鬼夜行傳說》／（学研）
- ●『妖怪図巻』《妖怪圖巻》／
 文 京極夏彦 編・解説 多田克己（国書刊行会）
- ●『ゼロからわかる! 図解 怪談』《從零開始學！圖解怪談》／（GAKKEN）
- ●『江戸の闇・魔界めぐり』《江戶之闇・魔界巡禮》／
 著 岡崎柾司（東京美術）
- ●『てれすこ 大江戸妖怪事典』《聚焦　大江戶妖怪事典》／
 著 朝松健（PHP文芸文庫）
- ●『図説 そんなルーツがあったのか! 妖怪の日本地図』
 《圖解　居然有這種由來！妖怪的日本地圖》／監修 志村有弘（青春出版社）
- ●『鳥山石燕 画図百鬼夜行全画集』《鳥山石燕 畫圖百鬼夜行全畫集》／
 著 鳥山石燕（角川ソフィア文庫）
- ●『日本の妖怪FILE 闇に蠢く怪しき化け物の祭典!』
 《日本妖怪檔案：暗夜蠢動的詭異妖怪祭典！》／編著 宮本幸枝（Gakken）
- ●『妖怪画の系譜』《妖怪畫的族譜》／
 著 京極夏彦・諸星大二郎・香川雅信・伊藤遊・表智之（河出書房新社）
- ●『妖怪事典』《妖怪事典》／著 村上健司（毎日新聞社）
- ●『日本の昔話』《日本民間故事》／著 柳田国男（新潮文庫）
- ●『日本昔話百選』《日本民間故事百選》／著 稲田浩二、著 稲田和子（三省堂）
- ●『鬼の研究』《鬼的研究》／著 馬場あき子（ちくま文庫）
- ●『北欧神話物語』《北歐神話物語》／
 著 キーヴィン・クロスリイ・ホランド、翻訳 山室静、翻訳 米原まり子（青土社）
- ●『「日本の神様」がよくわかる本 八百万神の起源・性格からご利益までを完全ガイド』
 《充分了解日本神明　八百萬神的起源・從性格到利益徹底導讀》／著 戸部民夫（PHP研究所）
- ●『知っておきたい日本の神話』《想要了解的日本神話》／著 瓜生中（角川ソフィア文庫）
- ●『図解 日本神話』《圖解日本神話》／
 著 山北篤、イラスト シブヤユウジ、イラスト 渋谷ちづる（新紀元社）
- ●『日本の「神話」と「古代史」がよくわかる本』《充分了解日本神話與古代史的書》／
 著 日本博学倶楽部（PHP研究所）
- ●『本当は怖い! 日本むかし話―戦慄の17話』《真的很恐怖！日本民間故事―戰慄的17則》／（竹書房）
- ●『ギリシア神話 (図解雑学)』《希臘神話（圖解雜學）》／監修 豊田和二（ナツメ社）
- ●『面白いほどよくわかるギリシャ神話―天地創造からヘラクレスまで、壮大な神話世界のすべて』
 《有趣又能充分了解的希臘神話―從創造天地到海格力斯，壯闊世界神話的全部》／
 著 吉田敦彦（日本文芸社）
- ●『図説 エジプトの「死者の書」』《圖解埃及「死者之書」》／著 村冶笙子（河出書房新社）

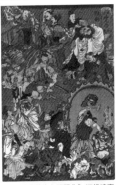

《地獄的文明開化》河鍋曉齋

※以上日本參考文獻書名後方《　》內的中文書名為暫譯，並非正式出版的書名，僅
提供參考敬請見諒。

卷末特集 《鬼灯的冷徹》聖地巡禮

伊豆的神奇景點伊豆極樂苑，是用來觀光「那個世界」的設施，展示了重現地獄的立體透視模型。請容我們介紹鬼灯粉絲們至少要去造訪一次的聖地！

編輯部推薦！
到伊豆極樂苑做「鬼灯世界」巡禮

大焦熱地獄

這是經常處於極炎熱燒焦情境的大焦熱地獄。據說跟這裡的火焰比較起來，上層地獄的火焰都像雪一樣涼快。

殺生倫盜邪婬
飲酒妄語邪見の罪

現世最接近地獄的地點!?

「伊豆極樂苑」是不需要經過瀕死體驗，就能夠安全愉快了解「那個世界」是什麼情況的設施。

寬和元年（西元九八五年）一位叫做源信的僧人寫下《往生要集》，這裡就是參考這本書，重現了三途川、閻魔大王、獄卒的地獄。我們可以像死者的魂魄一樣，進行所謂「冥途之旅」的虛擬體驗。

順帶一提，官方網站上還寫說「請注意，靈感強的來賓很可能會看到什麼」。畢竟鬼灯也曾到現世

主題樂園裡的鬼屋參訪過，說不定也來這裡參觀過了。苑裡還放著《鬼灯的冷徹》全套漫畫呢。

234

不只有閻魔大王，連十王都有！還有好多吸引人的展示!!

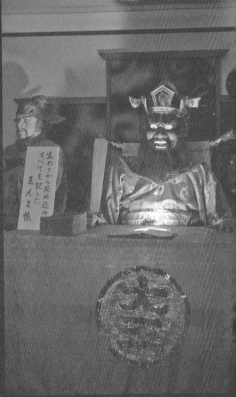

十王
以閻魔大王為中心的十王塑像。宋帝王前面，還有負責外遇審判的蛇與貓，連這些都能重現，真的讓粉絲超感動。

閻魔大王
呈現閻魔大王的嚇人容貌。旁看起來很像輔佐官的人，會不就是《鬼灯的冷徹》裡的鬼呢。

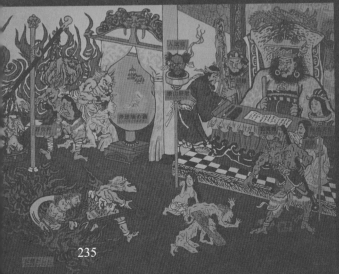

閻魔廳圖
描繪閻魔大王正在下裁決的畫面。在漫畫本篇裡也是很熟悉的場面，不過這裡還有畫出火車載著亡者前來喔。

閻魔廳

立體呈現上一頁的閻魔廳圖。比人還要巨大的鬼正在監視亡者。左右兩旁的哪一位是鬼灯呢？

三途川

後方的看板上寫著「渡船費六文錢」。還寫著「受歡迎的人連衣服都不會弄濕，跳吧跳吧」。

眾合地獄繪卷

苑內除了地獄的立體透視模型之外，也展示了詳細的地獄圖畫。這裡畫的是阿香姐工作的眾合地獄。

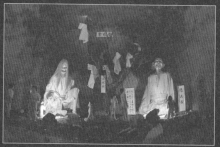

奪衣婆與懸衣翁

漫畫本篇描述他們各據三途川的一岸分開住，不過這裡是夫妻兩人一起出現。比人類還要巨大的體型讓人感到恐怖萬分。

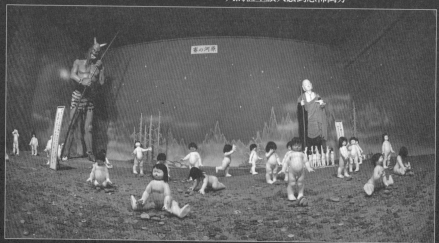

賽河原

孩子們徘徊的賽河原。地藏菩薩的身影是一切的救贖，但這些孩子獲得救贖的日子什麼時候到來呢？

大地獄完全重現!!

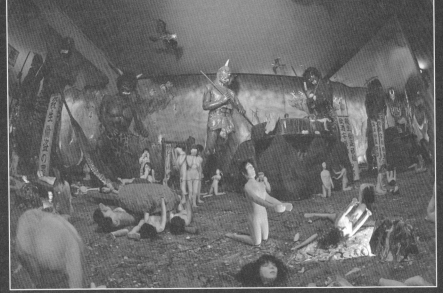

飽嚐凌遲痛苦的亡者們

這裡呈現的是黑繩地獄和大焦熱地獄，人們嚐到各種凌虐痛楚，只剩下一直持續不間斷的身體疼痛。

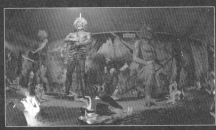

等活地獄

在漫畫本篇中出場最多次的等活地獄。鬼們後面呈現的繪畫，似乎就是不喜處地獄的樣子，動物們正在啃食亡者。

罪狀秤

測量罪行重量的罪狀秤。在漫畫本篇只有五官王的「業秤」登場，但目前還沒有跟這個有關的描述。

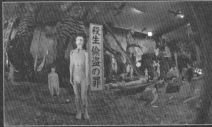

黑繩地獄

同時犯下殺生與強盜罪的人所墮入的地獄。呈現的場景是亡者們趴在燒熱的鐵地面上。站在看板前面的亡者很恐怖。

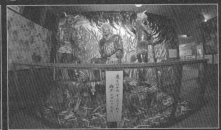

阿鼻地獄

地獄裡最可怕的地方。這裡的刑罰之重，會讓人覺得前面的地獄有如夢境般幸福。

237

鬼灯他們工作的八

用「極樂苑」特製的淨玻璃鏡
決定你要前往何處!?

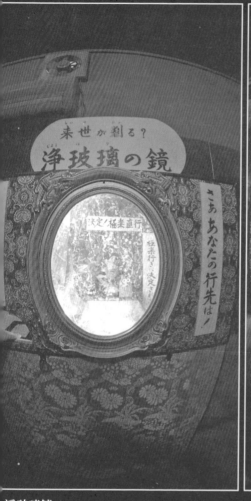

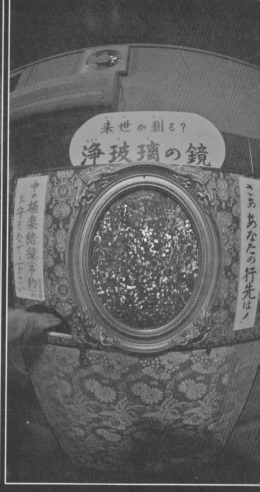

淨玻璃鏡After

「極樂苑」的淨玻璃鏡是能讓到場者看到來世的鏡子。能夠占卜出到底要下地獄還是登上極樂。

淨玻璃鏡Before

將亡者生前的一舉一動照得一清二楚的淨玻璃鏡，若確認亡者有說謊，閻魔大王就會拔掉他的舌頭。

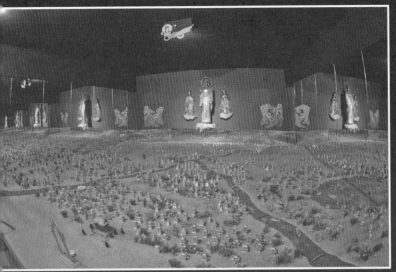

連漫畫本篇都還沒登場的
餓鬼界或極樂淨土都有！

極樂淨土
只有在「極樂苑」重現的最後極樂淨土。在說明中介紹的極樂之主「阿彌陀佛」，總有一天也會在漫畫本篇登場吧。

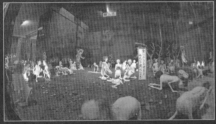

餓鬼界
痛苦之大僅次於地獄的世界。相對於直接對亡者施加痛苦的地獄，這裡會嘗到的是「得不到想要的東西」這種間接痛苦。

前往伊豆極樂苑吧！
感謝「伊豆極樂苑」在我們製作這本《鬼灯的冷徹》考察書時，同意我們去取材。「伊豆極樂苑」的詳細資訊如下。這裡可以參觀的看點很多，多到哪天成為《鬼灯的冷徹》的聖地也不奇怪，請各位有機會一定要去看看喔。

【營業時間】10:00～16:00
【地址】靜岡縣伊豆市下船原370-1
【電話號碼】0558-87-0253
【門票（只有地獄巡禮）】
大人500日圓／國、高中生400日圓／小學生300日圓／小學生以下免費
【固定休館日】每週四／年底年初不休息營業到元月五日
※除了固定休館日之外，也可能有其他情況無法事先預告而休館，來館前請先來電確認。
【官網】
http://izu-gokurakuen.com/

黑繩地獄
連赤鬼跟青鬼都有展示出來。果然鬼對於地獄來說是不可或缺的元素吧。

239

國家圖書館出版品預行編目(CIP)資料

鬼灯的冷徹最終研究：徹底探究包羅萬象的
「原梗」，一窺殘酷地獄的新面貌! / 素敵
な地獄研究會編著；鍾明秀譯. -- 初版. --
新北市：繪虹企業, 2015.09
　面；　公分. -- (COMIX愛動漫；10)
ISBN 978-986-91993-9-1(平裝)

1.漫畫 2.讀物研究

947.41 104015484

編著簡介：

素敵な地獄研究會
是由 Eri（エリー）、Kana（カナ）、Kouhei（コ
ウヘイ）、Taiki（タイキ）、Shinkurou（シンクロ
ウ）五人組成的非官方組織，持續不斷對講談社
所發行的《鬼灯的冷徹》(江口夏実著)進行研究。
以八大地獄為中心，圍繞日本民間故事、神話、
妖怪及ＵＭＡ等主題，對漫畫本篇的原梗進行徹
底的研究。

COMIX 愛動漫 010

鬼灯的冷徹最終研究
徹底探究包羅萬象的「原梗」，一窺殘酷地獄的新面貌！

編　　著／素敵な地獄研究會
譯　　者／鍾明秀
主　　編／陳琬綾
出版企劃／大風文化
內文排版／菩薩蠻數位文化有限公司
行銷發行／繪虹企業股份有限公司
發 行 人／張英利
電　　話／ (02)2218-0701
傳　　真／ (02)2218-0704
E-Mail ／ rphsale@gmail.com
Facebook ／繪虹粉絲團
　　　　　 https://www.facebook.com/rainbowproductionhouse
地　　址／台灣新北市 231 新店區中正路 499 號 4 樓

初版二刷／ 2018 年 3 月
定　　價／新台幣 250 元

HOUZUKI NO REITETSU SAISHUU KENKYUU
Text Copyright © 2014 Sutekina jigoko kenkyuukai
First Published in Japan in 2014 by KASAKURA PUBLISHING Co.,Ltd.
Complex Chinese Translation copyright
© 2015 by RAINBOW PRODUCTION HOUSE CORP.
Through Future View Technology Ltd. All rights reserved